吉他玩家研討會

GPS

Guitar Player Seminar

以網路學習者常卡關的解方為主軸，與想成為「吉他玩家」同好們的
「研」究、「討」論、學「會」互動書

簡彙杰 編著

編者序

這是一本為「**在網路上找不到如何系統學習吉他**」的族群們所寫的 Youtuber 書之（一）。

Youtuber 書！這是什麼概念？

這書是「以網路學習者常卡關的問題為主軸，與想成為「吉他玩家」的諸位一起「研」究、「討」論，「會」彈」的互動書。

大抵上，觀看YouTube上的吉他彈奏示範時，**琴友們通常會遇到**這幾個瓶頸：

Q1 | 有譜，譜中也**有標示這首歌的彈法**，卻**沒辦法彈得出來**。

Ans. | 那麼恭喜你！解方就在這本書的 **#1 準備篇**會誘拐你噢！不是啦！是會帶領你「**怎麼挑一把（或很多把 🙂） 適合你的初學用吉他**」、學習「**用節拍器抓到節奏感**」、「**跟著節拍器學會吉他譜上的節奏刷法**」。

Q2 | 我的**手指**頭常常**打結**（打架 😱）、**不靈活**（ 不想活 😂）？

Ans. | **#2 吉他運動學：單音篇**要幫你抓到，「**怎樣讓你手指頭靈活**」順便「**把音階背起來**」的小撇步。

Q3 | 只會幾個和弦、兩三種刷法，能編（掰）出好聽的伴奏嗎？

Ans. | **#3 了解一首歌篇**：會教你，「**了解幾個基本名詞**」、「**懂得怎樣放（棒）感情的方法**」、「**歌曲情緒九拐十八彎圖 O.S. 最好是有轉這麼多彎！車要壓多低才過得了彎啊？（咦！）**」「**小幸運的範例**」（我真的能脫單嗎？）。

而**不甘於只會簡單的彈彈唱唱**，想更上一層樓的人會有：

Q4 | **和弦、音階那麼多我要怎麼背才會快呢？**好的！想努力上進？

Ans. | **#4 吉他運動學：和弦篇**會把你抓進籠子（caged）中！喔～不是啦！是給你一句 slogan「**CAGED**」，引導你**學會「5x5=25 個和弦位置」**順便解說「**CAGED 調的前 12 琴格音階、音型**」怎麼推。

Q5 總是看不懂樂理！聽說…**懂樂理會變得更厲害？**
如果，我跟你說初學樂理是看圖說故事不用背…你會說我是在嘴嗎？

Ans. **#5 樂理該怎麼應用**先教你「**學看五度圈圖**」再用「求前左一升、求後左 2 替」這句 slogan 輔助，「**結合 #2 吉他運動學單音篇**」的**爬格子練習**讓你「**學會開放把位的 C 調、G 調、F 調音階**」。喔喔喔！～就此**跳出只會 C 調和弦、音階的舒適圈**。

　　就如引言的破題：**這是一本「為在網路上找不到如何系統學習吉他」的族群們所寫**的Youtuber 書的之（一）」。所以，理所當然的，「**吉他玩家 GPS 研討會**」的「系列主題書籍」之後將以 **3 ～ 4 個月為期，陸續推出之（二）、之（三）、之（四）…**。因這是一套：「**因你所提意見**」、「**因你所想素材**」…等，讓彙杰得以彙整、條理**而寫的 Youtuber 叢書**。

　　因此，彙杰亟其期待讀者們在公司的 Google 表單、「**吉他玩家 GPS 研討會**」**FB 社群**裡，留下你的建言、意見，及反饋，**讓彙杰想將這系列書的之（二）、之（三）、之（四）…出版心願得以成就**。

後記

書中的內容將在 6 月中起依讀者的回饋表單所建言，依序拍好影片放在「典絃音樂文化國際事業有限公司」的YouTube 頻道上，再次感謝你的支持。（鞠躬…）

簡彙杰

作者簡介

簡彙杰

現任 /
典絃音樂文化國際事業有限公司 負責人
典絃音樂文化音樂出版總編輯

著作 /
《新琴點撥》
《吉他玩家 GPS 研討會》
《意亂琴迷》系列雜誌…等吉他教材

音樂作品 /
龍吟（第六屆全國熱門音樂大賽創作佳作）

現任教於 /
台灣科技大學、 大同大學、國立海洋大學、 經國健康暨管理學院、台北市松山家商、桃園陽明高中…等吉他社指導老師

並歷任 /
救國團巡迴演唱服務隊、
中興大學全國吉他營、
國立師範大學全國吉他營…等營隊講師暨各大專院校音樂大賽評審

關於
吉他玩家研討會的編寫架構及練習目的

以吉他學習書而言，「吉他玩家 GPS 研討會」可能是台灣音樂出版業者前所未有的嘗試。因為，**它不只是一本教學書，也是為網路上學習吉他者常見的卡關做一彙整的解方。**

只要學過音樂的人，大抵都聽過「**構成音樂的三大要素是節奏、旋律、和聲**」這段老生常談的話。事實也確是如此⋯

本書的架構即是建立在分享：

#1 準備篇：學用節拍器抓「節奏」感

嘗試在網路上**學習吉他彈唱的 95% 以上的人**，第一個卡關的點幾乎就是「**抓不到節拍的律動**」，想當然耳「**難以掌握節奏的順暢**」、「**彈、唱無法緊密地同步結合**」自是旋即接踵而來。但怎就從來沒在網路上看到有細心地示範「**怎樣用節拍器來增進你的節拍、律動感**」，進而「**促使節奏感更加精進**」的內容呢？而，這不正是**解決想成就「自彈自唱」心願的諸位吉他人們的最佳方案**不是嗎？

再者，建議各位在學習節拍時，定要先從搭配一刷弦配唱一字的歌曲做為開始。 諸如：寶貝（4 Beats）& 菊花台（4 ＋ 8 Beat）⋯等旋律的節拍單純歌曲，**去享受歌詞與刷奏的合拍感**，並利用節拍器輔助自己，**建立起基礎節拍能力。**

#2 吉他運動學：單音篇，讓手指能夠靈活操縱「旋律」

有好的音感能讓自己的歌唱音準提升。**要讓音感能夠進步，彈唱音階（旋律）是最好的輔助。** 但因為音階既多且雜，讓人覺得背音階是件叫人困擾的事。這個章節彙杰要用自己的小心得**教你**，簡化視譜的步驟，讓你輕鬆地**訓練手指靈活**以及**快速記憶各種音階**的方法。

#3 了解一首歌：閱讀簡略曲式學，配合 #1 & #2 章節的複習明瞭

吉他高手們都有個說法，「**Tone（音色）在手上**」，略知幾個曲式學上的專詞、明白各個**樂段的情緒起伏、銜接技巧**，就能將伴奏調理得恰如其分、悅耳動聽。讓你享有所學雖然簡單卻可以變得不簡單的樂趣。

#4 吉他運動學：和弦篇，擴展你對和弦「和聲」與音階的領悟

　　彈奏吉他也會有配合別人演唱的時候（是撩…？），當別人（ㄇㄟ還是帥哥？）遞譜給你，期待你能跟「她（他）」合作（共創「音」緣）。但因**男女的音域不同，所需用的調性和弦、音階自然也會不同**於你的專精。這裡**淺釋**如何用ＣＡＧＥＤ（籠子）法則，記下Ｃ調以外的 **25 個和弦、音階；讓你和弦力與音階力大增**。

#5 樂理該怎麼應用：借用前人的智慧看圖（譜）說故事

　　音樂經過數百上千年的經驗積累，能被人歸納出「**怎麼演奏會好聽**」或說「**有變化**」的條理豈止上百？若不是以音樂為業或有高度信仰想要窮盡變化之堂奧的音樂痴人，誰能夠一一牢記？既然**樂理是一種被歸納的結果**，依統計原理總結出**絕大部分人覺得悅耳的通則**，如果有心想學可從已經為人熟知的圖表開始，按圖索驥、慢慢地咀嚼，自然就能悟出些道理來。**五度圈是最廣為人知、彙整最多樂理通則的圖表。本書**就從這個圖表出發，教你**將其與 #2 章的爬格子結合**，讓你**學會**除了Ｃ調外使用最頻繁的 **G 調、F 調音階**。

　　這本書你可以從頭逐章閱讀，也可以不分章節挑最想學的概念去入手。因為，就技巧面而言，書中所列舉的彈法真的都很簡單，重點在於你想將這些東西怎樣適當地化簡為繁或化繁為簡，演奏出自己喜歡的吉他 Style、Tone 及心情。若琴友們能從這本書中得到一些些的音樂樂趣，也願意將心得回饋在「吉他玩家 GPS 研討會」的社群或者是影片頻道的留言欄中，就是對的彙杰最大的鼓舞、無比的感激與快樂。

　　衷心的感謝你…（躬身致意）

簡彙杰　2019.06.06

目錄 Index

與本書相關參考的
社群網站與影音平台

#1 準備篇

以下內容，將會被拍成影音解說，陸續放在「吉他玩家研討會」YouTube 線上頻道。如果你覺得從這些內容中獲得了很大的學習幫助，也請先加入「吉他玩家研討會」的 Facebook 好友，　給我們迴響鼓勵，並提出問題、心得與其他玩家們、彙杰彼此分享、教學相長。

FaceBook　　YouTube

1 如何選一把「適合自己」的吉他

一　擁抱它，像是要跟他相戀一生…　O.S. 琴身（Body）好抱嗎？

　　首先，找到一個自己感覺最舒適坐姿，將它的下腰身倚放在右（或左 *註 ）大腿上（圖 1）上腰靠在胸前（圖 2），右手肘輕靠在它的側板上，以手指恰能在近音孔處，將手臂環抱吉他入懷（圖 3），有三點成面，吉他就不易晃動了。
【註】因所欲詮釋的音樂風格的不同而或有差異。

 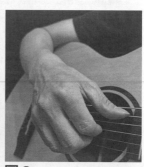

圖 1　　　　　　圖 2　　　　　　圖 3

吉他各部位名稱

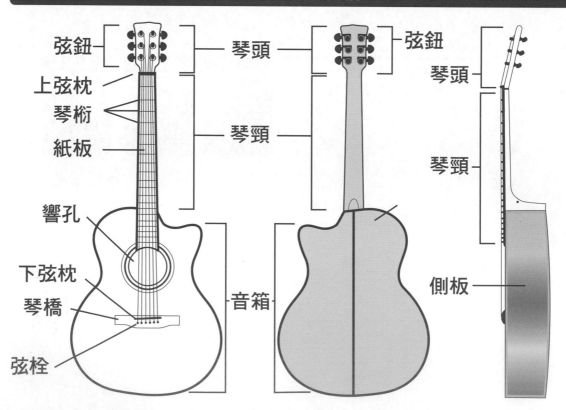

弦鈕　琴頭　弦鈕　琴頭

上弦枕

琴桁

紙板　琴頸

響孔

下弦枕

琴橋　音箱

側板

弦栓

二 依自己的手感、手掌的大小（厚實度） 與手指的長短（指節的長短與可曲度）來判斷所需
O.S. 琴頸好使嗎？

　　這是種主觀意識，任誰都幫不了你的忙。需要你親手「放感情」去感受。因手掌的大小（厚實度）影響握琴（頸）力度的大小、手指的長短粗細（指節的長短與曲度）壓弦後可能會卡到鄰弦…這是個人的先天條件侷限，既定且無法改變的事實。所以，將挑選的首要條件先定在「依自己的手感所需而判斷」是較中肯的做法。

三 如何視（試＝識）手感？ **O.S.** 放感情前的既視感

　　用看的！不是說要「放感情」？用看的能試（＝識）手感喔～？是的！對完全初學者而言有幾個「可視條件」可以先檢查出手「感」好不好。

A | 琴頸薄厚

　　如果你的手較大，薄窄的琴頸會讓你握（壓）沒有踏實感。如果你手小，那麼厚實琴頸的吉他在你彈奏高把位時候又會覺得更費力。

B | 琴頸的寬窄 依所要練習的音樂風格而定

　　如果你想玩的曲風是指彈吉他（FingerStyle）或是飆風速彈（RockStyle）機率比較多，稍微寬一點的琴頸可能更適合你。

　　彈唱用的琴選琴頸窄些的，對日後突破封閉和弦這關卡會較容易些。

　　啊～如果我天賦異稟，兩種（甚至各種）樂風都想學…。

　　買買買!!! 有的型都買啊！

　　是的!! 當你所玩的音樂風格多變，認識的神人多了，你就會發現，這些神人們的琴可不只僅有一兩把！請入坑燒錢吧!!

C | 做工的細膩度

① 檢查各部件接合處是否緊密。

② 在彈奏時，指板兩邊、琴桁不會割手。

③ 指板表面不能有凹洞或不平。

④ 是否有可調整琴頸的鐵芯。

⑤ 弦距是否恰當 **(a)**、琴頸有沒有 S 型彎曲 **(b)**：

(a) 同時按第一格，第十二格，看第六、七格的琴衍與弦間是否有透光的間隙，間隙不能太大，大概一張紙張的厚度。

(b) 同時按第一格，第六格，看第三格的琴桁與弦間是否有透光，有就是 S 型了。

四 外觀 **O.S.** 顏值…

價格差距不大的吉他（價差 300 ～ 500 元台幣左右），大抵因用材都差不多、音色的差距自然不會相差太大。選一把你看得很順眼的琴（型），因為必須天天跟他相處，抱著有一種滿足，當然也會加深你練習的意願。

四 選材：音色好不好的主要條件 **O.S.** 內涵…

面板雲杉單板最佳，雪松單板也可以。背側板最好是玫瑰木，桃花心木也不錯。如果你喜歡明亮音色的話，楓木背側是不二之選。

但，這些「專家們」所說的，能彈出好音色的吉他…。

A 初學者對聲音（**音色、音頻、共鳴度**）的辨識（敏銳）度還不是很高的你，應該是「暫時」還聽不出來啦！（OS：別打我…抖…）

B **一分錢一分貨！一分錢一分貨！一分錢一分貨！**良心是唯一的準則，這世界上哪有成本高賣價低的賣家？

所以，不該是由人解釋說：這把吉他的「品質」多好或「性價比」多高，「音色」有多美…就鬆動了你的意志。而且，你也認不出雲杉單板、雪松單板，玫瑰木、桃花心木、楓木是甚樣子不是嗎？（OS：更何況…也有可能只是貼皮…啊！我又老實說了！）

總歸，就初學者而言，就請在自己經濟能力內選一把：**好抱（要跟他相戀一生）、依個人身材條件（手掌的大小、手指的長短）、手感適中（琴頸的薄厚、寬窄）、外觀順眼（依自己所喜歡的顏值）**的吉他就 OK 了！

真的這樣就 OK 了嗎？

亮光漆面吉他漆面經過拋光處理，讓吉他的外表光滑亮麗。又分為只有噴亮光漆及噴漆後續再加上布輪拋光兩種製作方式。後者因比前者多一道工序、表面也較細緻，因而容易有小刮痕，價位也會比前者高一些。

消光漆面吉他少了如亮光漆面吉他的拋光工藝處理，分為開放式啞光和封閉式啞光。開放式啞光可以清晰的看得到木質的紋路和「毛孔」，封閉式啞光則有些像磨砂的表面。

一般而言，亮光漆面比消光多了一道拋光的程序，所以就製作成本會高一些。而，漆面上得越薄對板材振動的抑制也就越小，經過一段時間後音色也就越能被彈開，聲音動態表現自然更好。於是乎，也可以說，吉他製作者（或工廠）的敬業與否及後端 QC 人員（或銷售者、店家）的把關態度（或售後服務）才是決定同等材質、價位吉他品質的重要關鍵。聰明的你懂我要暗示什麼嗎？

> **提醒 /**
> 越好的漆面、漆上得越薄的吉他，越容易因為輕輕一刮而
> 受傷，對濕度的變化也越敏感，更需要你的精心愛護！

2 搭配彈奏風格選擇吉他琴型

吉他桶身類別與所發出聲響（音色）分類

　　不單給人對吉他「顏值觀感」的不同，對音色的「產出」也有很大的影響。吉他桶身的設計有適合彈唱，有適合演奏…等類別的區隔。所以，選對一款合適自己「演奏風格」的吉他至為重要。以下介紹幾種較為常見的吉他桶身跟他的某些特性。

OM (Orchestra Model) 桶身

均衡的中、高、低頻。
適合彈奏演奏曲。

　　琴身曲線圓滑如葫蘆，琴身雖較小但共鳴細膩且暖和，加之琴頸的寬度、桶身弧度適合較嬌小身材的人，所以是手型較小的初學者的首選。一般只有正統的形狀，沒有缺角，40 寸左右。

D (Dreadnought) 桶身

音量較大、低頻較豐富，
適合刷 Chord ＆伴奏（彈唱）。

　　比 OM 型的桶身大，動態的音響效果也較好。因低頻強度和聲響的動態比其他桶身的吉他優，所以深受彈奏搖滾、流行樂風的人所鍾愛。這是我們最常見的琴型，也就是俗稱的「原聲（民謠）吉他」（Acoustic Guitar）。一般來說大多是 41 寸，有缺角桶和正常桶兩種。

GA (Grand Auditorium) 桶身

有更清楚於其他桶身的中頻，適合演奏及伴奏（彈唱）。

大小類似 D 桶，但腰身較 D 桶纖細些。由於有較窄的腰身，抱起來較 D 桶舒適，也是種適合東方人的身材比例的琴型。

Jumbo 桶身

音量較大、低頻較豐富，適合刷 Chord & 伴奏（彈唱）。

有其他桶身都無法比擬的琴體，共鳴、音色動態豐富，高、中、低音也優於其他桶身。尺寸是通常是 42 吋，經典琴款代表為 Gibson J200。

Small Jumbo 桶身

有清楚的高、低頻動態，伴奏或演奏都相當合適。

類似 GA 桶身，但腰身比 GA 桶身更窄、桶身下半部則更寬於 GA 桶身。沿襲 Jumbo 桶身的特色，有清楚的高、低頻動態。但因桶身較小，聲量也就低於原尺寸的 Jumbo 囉！

旅行吉他 (Traveler Guitar)

又稱之為迷你吉他 (Mini Guitar)
通常為上述各型桶身的縮小版。

　　各種桶身的旅行版吉他都有廠家嘗試製作。除了因有攜帶的便利性外，弦長短、弦的張力、指板寬度、琴身長度都比原版的尺寸小，因此壓弦較不困難。不過，聲音共鳴就沒有正常尺寸的好。

③ 調音器是…

常見的調音器的種類

有吉他專用、多種樂器用多功能調音器、手機 APP、置地式與機櫃式等。

以下是自己用過，覺得很不錯的吉他專用調音器（圖 1）、調音節拍器（圖 2）、多功能（調音、錄音、節奏、鼓機）調音器（圖 3）及地置地式調音器（圖 4）。

圖 1 吉他專用調音器

圖 2 調音節拍器

圖 3 多功能調音器

圖 4 置地式調音器

使用前的基本概念

① 如果你使用的是適用於多種樂器的多功能調音器

請將調音模式切換到 G（Guitar）模式，也就是切換在吉他模式下使用。

在此不推薦使用麥克風收音模式的吉他調音器（當然含 APP，因為 APP 也是用手機麥克收音啊～）！

雖然說有麥克風模式可以直接用來調音，但麥克風式收音調音器容易受外界聲音干擾。特別是在現場演出場合，嘈雜聲音四起的場域，更會影響音準的調教，所以並不推薦！

❷ 將音頻調到 440HZ

調音器的工作原理是根據每根弦震動的頻率，來判斷這條弦的音高。

讓每個樂器的音都在相同的音高，是樂器調音時的基本常識。多數的單功吉他調音器也多已經將標準音頻設置固定在 440HZ，但也有些好一點的調音器會給更多的音頻選項。

雖說一般的樂器調音多半會把音頻標準設定在 440HZ，但這不是 100% 的準則。這是因為，不同的音頻所產生的音壓會不同。越高的音頻所帶來的更強大的音壓會讓聽者對所收受到的樂音產生更刺激的樂感。在越大的場地演奏時，也有會把音壓調得比 440HZ 高些的例子。而以 440HZ 為標準單位調音則是國際慣例！

❸ 認識吉他 1 到 6 弦的空弦音音名

數字代表吉他的各弦序，由細到粗依序為 1 2 3 4 5 6 弦。英文代表吉他 6 根空弦音格的音名。

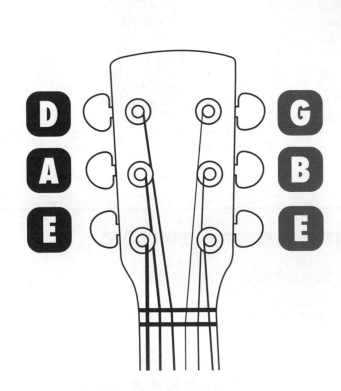

二 | 調音程序

在此以一般最常用的吉他專用的夾式調音器為例，敘述如何調音。

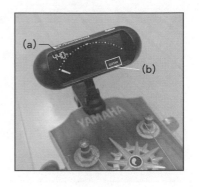

1 夾好調音器上的夾子端

一般多是夾在吉他琴頭的平整處，只要夾子可以夾穩就好。確定音頻是設定在 440HZ（a），G 模式下（b）。

2 調弦通常從第 1 弦開始，但也有人會從第 6 弦開始調

對照上面吉他 1 到 6 根弦的空弦音音名的圖例，當要調準第 1 弦音時，代表你所要調出音高應該是螢幕要顯示出是 1E 這個音（Mi）。如果現在螢幕的顯示是其他的數字、音名，譬如說是 4D。這表示現在的音才到了第 4 弦 D 音（Re）的音高，所以你需要把音再調高，直到音高到 1E 的位置，而且指針要對到綠燈區的正中央為止。請見下方的各弦調校圖示：

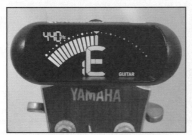

圖1 第一弦（1E）

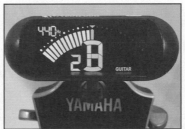

圖2 第二弦（2B）

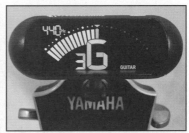

圖3 第三弦（3G）

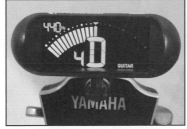

圖4 第四弦（4D）

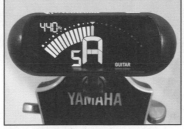

圖5 第五弦（5A）

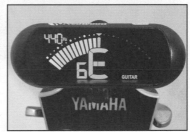

圖6 第六弦（6E）

同理，其他弦的調法也是一樣的。

附記｜華人吉他音樂裡有以下不同於西方的區域性用詞

簡譜	1	2	3	4	5	6	7
唱法	Do	Re	Mi	Fa	Sol	La	Si（Ti）
音名	C	D	E	F	G	A	B

三　關於調音器的價格

吉他的調音器分為電子和 APP 兩種，個人建議還是用電子的比較合適。

電子調音器會比較專業一些且價格也不貴，價格過低的品質較沒保障。通常，價格在 250 到 500 台幣之間的品牌就都頗具水準了。會有價差當然有其道理，大廠的製品的做工較細膩、反應較快且敏捷、內附功能通常多些。琴友可根據自己的需求，挑選適合您的調音器。

四　關於調音器的電池

越來越輕薄的電子調音器多已採用鈕扣電池（CR2032），因啟動調音器所需的電流不需太大，鈕扣電池的電流輸出及電容量都很小，恰能應用其上。但也有仍使用 A4 規格的傳統電池機種。若你買的是後者機種，則建議採用鎳氫電池就好。鎳氫電池是由鎳鎘電池改良、較低的環境污染（不含有毒的鎘）特性，回收再利用的效益也比鋰離子電池高，被稱為是最環保的電池。而，在長時間不使用調音器時，請務必將電池取出。

另外，鹼性電池在長期不使用後可能會漏出具輕微腐蝕性及有害液體（會對人體有害又或損壞使用該電池的裝置），而鋰電池在不適當使用時有機會燃燒或爆炸。所以，相對來說鎳氫電池算是比較安全的電池。

五　【調音結束後的注意事項】

使用新弦的話，琴弦的張力還沒有完全拉開，調完音後比較容易跑音。在各音調音結束後，建議再做一次總校準，隔一兩天再彈的時候也還需要校準一遍。

長時間不彈一定記得得幫琴鬆弦，這樣做是為了避免琴弦拉力將琴頸拉彎，縱使琴再好也得做此動作。

4 節拍器是⋯（一）練習節拍

一 | 事不過三

看過金庸所著神鵰俠侶以及射鵰英雄傳的人，一定認識一位名叫周伯通的老頑童。當你聽他向郭靖解說自創的左右互搏拳法這章節時，一定都有企圖如法炮製過左手畫圓右手畫方的起手式齁（ㄟ！兩隻手別又在那邊比喔）。那⋯你成功過嗎？

沒有錯！凡夫俗子的我們要專一心思地做一件事情就很難了，更遑論要如周伯通這般高手，一時半刻怎可能就練就一心二用？既然，依照一般的行為邏輯學，專一心思已是難能可貴，一心二用近乎神話，那一心三用更會是難上加難吧！那⋯。

要初學者開始學用節拍器時，左手換和弦、右手刷奏（撥弦）、左腳（或右腳）踩拍三管齊發！你真能一心三用嗎？

二 | 跟著你的日常時間的計時慣性與心跳律動練習

對初學者而言，每天的練習中，要將節拍器的速度設定多快作為練習的開始速度及結束目標呢？

很簡單！就用你人生中最熟悉的計時單位：每分鐘秒數，60 BPM（Beats Per Minute，意指 "若干" 音符為一拍，每分鐘 60 拍）開始，並以產生心跳的竇房結的跳動頻率：每分鐘 72 次（72BPM）作為每天的終極目標吧！吧！

順便腦補一個剛剛在文字敘述中出現的一個音樂名詞，**BPM**。

BPM（Beats Per Minute）：指定某個音符(note)為拍子(Beat)單位，而這拍子在每分鐘內的行進速度(Tempo)。舉例來說，如果以 4 分音符為一拍，1 分鐘要進行 60 拍的話就會以 ♩ = 60 來表示。

另外介紹一個音樂名詞，**拍號**。

拍號（Time signature）：以某個音符（note）為拍子（ Beat ）單位，若干拍子為一個循環（小節 = measure），被標示在樂譜最前面。

拍號的唸法規則和它的意涵如下：

4／4，唸法為四四拍（每小節有 4 拍（分子），4 分音符為一拍（分母））

3／4，唸法為三四拍（每小節有 3 拍（分子），4 分音符為一拍（分母））

其餘的拍號唸法及其意義請依此類推。

三　練習步驟，分成兩大部分

1　用聽來學習，訓練自己體感

ⓐ　設定節拍器聲響

設定好節拍器速度為 60（↗ 72）BMP，將每拍的前半拍聲響調得比後半拍聲音大些，讓你自己可以清楚聽到並分辨出前半拍與後半拍的聲響差別。如果你 Downlord 的 APP 或者"買"的調音器無法調整出前半、後半拍的大小聲，請務必找到解決的方式。因為，對初學者而言，這是訓練自己對強拍點（Down Beat）與弱拍點（Up Beat）的律動敏感度非常有用的一項輔助。

ⓑ　默唸跟拍

隨著聲響在心裡默唸 ｜ 一 嗯 二 嗯 三 嗯 四 嗯 ｜。一、二、三、四是每拍的強拍點，嗯是每拍的弱拍點。直到可以準確的對上強弱拍點，也就是默唸的每一個音可以準確地與節拍器所發出的大、小聲響的時間點完全契合。這個過程可能要 1 分鐘以上甚至更久，但務必耐心完成。

ⓒ　正式讓嘴巴出聲跟著節拍器的聲響數拍

默念雖然對了，還是得用實際的聲響來驗證。從嘴巴裡發出的聲音能夠剛好把節拍器的聲音蓋掉嗎？對的！如果你的發聲音量可以"恰如其分的"蓋掉節拍器所發出的聲響，那就代表你的數拍及強、弱拍點的輕重感是完全一致了！

2　讓手動與體感（律動）一致

撥弦訣竅請配合《新琴點撥》的線上影音 Video 03 做練習，Pick 的擺動幅度越小越好，對初學者的你而言，以不超過所撥的弦數上下緣 0.3mm 以內的距離為最佳，當然！擺動幅度能更小更好。

ⓐ **壓第 1 弦第 5 格（或第 3 弦第二格第 5 弦空弦音，這些都是 440 HZ 的 A 音），拿著撥片（Pick）做單弦的下上撥動**

設定好節拍器速度為 60（↗ 72）bpm，由手腕帶動在第 1 弦上做單弦上的下上撥動。 讓下撥（Down Picking）與每拍的前半拍聲響，上撥（Up Picking）與後半拍的聲響完全契合。

Example 1

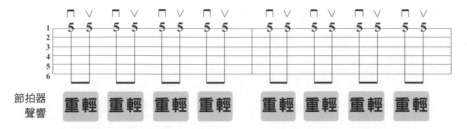

節拍器聲響　重輕　重輕　重輕　重輕　重輕　重輕　重輕　重輕

ⓑ **拿著撥片（Pick）在第 1 ～ 3 弦做下上撥動**

這段練習所要著重的重點是用手腕自然地帶動手肘做較大範圍的撥弦動作！因為右手手要撥的弦數變多，撥弦的動作幅度自然要變得比較大。一樣的，讓下撥與每拍的前半拍聲響，上撥與後半拍的聲響完全契合。

Example 2

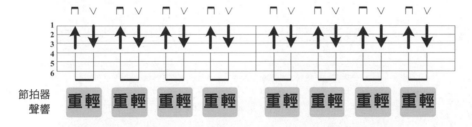

節拍器聲響　重輕　重輕　重輕　重輕　重輕　重輕　重輕　重輕

ⓒ **拿著撥片（Pick）在第 1 ～ 6 弦做下上撥動**

仍是用手腕自然的帶動手肘並順勢（不必刻意）讓上臂微幅自然擺動做撥弦動作！要撥的弦數變更多，撥弦的動作幅度自然要變得更大些。一樣的，讓下撥與每拍的前半拍聲響，上撥與後半拍的聲響完全契合。

Example 3

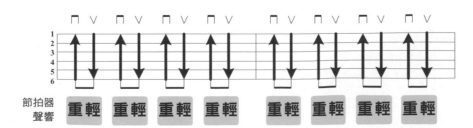

節拍器聲響　重輕　重輕　重輕　重輕　重輕　重輕　重輕　重輕

好囉！練習到的這邊，對於節拍器應該如何使用，你該有了一些些初步的認知。我們再把剛才進行的程序彙整一次，順便為節拍（metre）一詞下定義。

在練習的開始，我們先要你為練習指定拍號（在此是指定四分音符（Quarter note）做為拍子（Beat）的單位（1 Beat），若干個音符為一個小節。），並設定拍子每分鐘行進速度（Tempo ＝ 60 bpm）。

口中所數的 1 2 3 4 是強拍點，動作是下撥，跟在各個數字後面所唸的嗯是各拍子的弱拍點，動作是上撥 ，以固定規律地交替出現，這演奏模式稱為拍子(Beat)。

好的！恭喜你完成了使用節拍器的第一步：並了解、學會了節拍與拍子的定義。

而在文章中所要學會的幾個重要音樂專詞，我再為各位彙整一次。

BPM Beats Per Minute	指定某個音符（note）為拍子（Beat）單位，依此拍子的每分鐘行進速度 。
強拍點	一般都是預設每個音符（或拍子）的前半拍點。
弱拍點	一般都是預設每個音符（或拍子）的後半拍點。
拍號 Time signature	被標示在樂譜最前面，以分數的寫法呈現。指定某個音符(note)為拍子(Beat)單位，若干個拍子為一個循環（小節）。
小節 measure	與拍號所標明之拍子數相同的節拍。

但是，使用節拍器的功能僅止於此嗎？

當然不是！

我們將在下一個章節帶各位來做進階練習！

使用節拍器學會節奏。

5 節拍器是…（二）練習節奏

與其說這是一個進階的節拍器運用練習，不如說是在你了解一些拍子、節拍基礎理論後，能夠更進一步運用節拍器來訓練自己學會節奏。

一 認識吉他譜的音符記譜方式

先來認識吉他譜的音符記譜方式（可以用任何的譜記符號替代 1，在此是以簡譜的 1 代表我們唱音的 Do）。

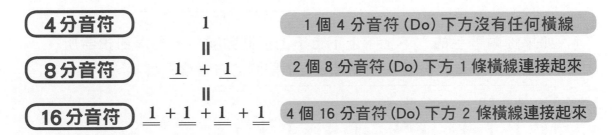

二 將節拍器設為 60 bmp 8 beats 節拍

依照上一個章節，**節拍器是…（一）練習節拍**中的敘述，如果只在每拍的強拍點刷弦（節拍器響出較重聲響的拍點）帶入上面的音符介紹，4 拍的節拍記譜的方式會是這樣：

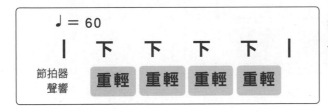

每個聲音的拍長都是 1 拍（4 分音符），4 個 4 分音符共有四拍。

用吉他譜號的記譜方式呈現刷弦會是這樣：

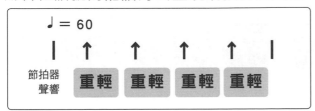

如果你是一個細心的人，你會發現：「雖然你刷出來的弦聲雖只有 4 個，但右手共做了 4 組下上動作，只是上撥動作都跳過琴弦而沒撥出弦聲。

♩ = 60

	下（上）	下（上）	下（上）	下（上）	
節拍器聲響	重　輕	重　輕	重　輕	重　輕	

因為刷出的弦音是四個一樣拍子（值），我們稱這拍法為 4 beats 的節拍。
上面跳弦不刷出弦聲的（上）動作我們稱之為上空刷。

所以，我們也可以將上方的記譜用口語化的唸法這樣唸：

♩ = 60

	下（空）	下（空）	下（空）	下（空）	
節拍器聲響	重　輕	重　輕	重　輕	重　輕	

如果你順著手的「**下上下上下上下上**」擺動順序，刷滿節拍器所
發出的重輕重輕重輕 8 個聲音，吉他記譜的方式會是這樣：

♩ = 60

	↑ ↓	↑ ↓	↑ ↓	↑ ↓	
節拍器聲響	重　輕	重　輕	重　輕	重　輕	

因為刷出的弦音是 8 個一樣拍子（值），我們稱這拍法為 8 beats 的節拍。
用口語唸譜的方式會是這樣：

♩ = 60

	下 上	下 上	下 上	下 上	
節拍器聲響	重　輕	重　輕	重　輕	重　輕	

如果你順著手的擺動順序，刷滿節拍器所發出的重輕重輕重輕 8 個
聲音，但全部是往下撥時，用口語唸譜的方式會是這樣：

♩ = 60

	下 下	下 下	下 下	下 下	
節拍器聲響	重　輕	重　輕	重　輕	重　輕	

吉他記譜的方式會是這樣：

♩ = 60

	↑ ↑	↑ ↑	↑ ↑	↑ ↑	
節拍器聲響	重　輕	重　輕	重　輕	重　輕	

這拍法仍為 8 beats 的節拍。

三 相同節拍不同撥法，兩者的動態與律動感也將不一樣

請比較這兩個練習！

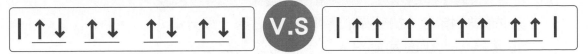

一樣是 8 beats 的節拍，不同撥法的範例。聽聽兩組節奏的聲響，在聽感上是不是有一些些的不同？

下撥是向心動作上撥是離心動作。如果不是刻意維持撥弦的力道與聲量的大小要一致，依照慣性而言，下撥動作的 Punch 會比上撥動作大一些。理所當然的，兩組節拍的動態感會大大不同。

就譜面上看兩者雖都是 8 beats 的節拍，但是律動感也會大不相同。

再回到 8 beats 的動作都是下撥的譜記上：

1

♩ = 60

| ↑↑ ↑↑ ↑↑ ↑↑ |

然而，你右手實際上總共做了以下 16 個動作， 所有的上撥動作都是空刷。

2

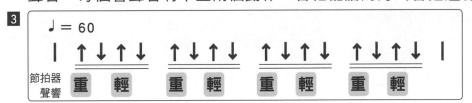

♩ = 60

| 下(上)下(上)　下(上)下(上)　下(上)下(上)　下(上)下(上) |

如果你順著手的擺動順序，刷滿節拍器所發出的 **重 輕 重 輕 重 輕 重 輕** 8 個聲音，每個響聲會有下上兩個動作，吉他記譜的方式會是這樣 ：

3

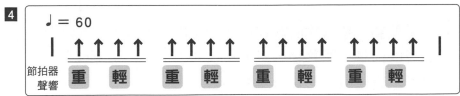

♩ = 60

| ↑↓↑↓ ↑↓↑↓ ↑↓↑↓ ↑↓↑↓ |

節拍器聲響　**重　輕　重　輕　重　輕　重　輕**

當然！如果你是崇尚 Speed 掛， 也可以把撥序改成這樣…

4

♩ = 60

| ↑↑↑↑ ↑↑↑↑ ↑↑↑↑ ↑↑↑↑ |

節拍器聲響　**重　輕　重　輕　重　輕　重　輕**

因為刷出的弦音是 16 個一樣拍子（值），我們稱這拍法為 16 beats 的節拍。

章節的開宗明義，不是說要怎麼用節拍器來練節奏嗎？

怎麼上面的範例，還都是用節拍解說？

並沒有離題喔！

四　來聊聊節奏（Rhythm）的定義

節奏（Rhythm）

依拍號指定（拍子單位、每小節拍數、每分鐘行進速度），以固定節拍或各不相同的長短拍子，輔以音調上的高低、強弱的組合。

依照節奏的定義，之前的範例，都是用固定的節拍重複 4 拍的節奏範例喔。

我們依然將節拍器設為｜**重輕　重輕　重輕　重輕**｜8 個音，也就是仍用 8 beats 的節拍設定節拍器。

請看以下各不相同的長短拍子所組成的節奏：

5

♩ = 60

｜↑　↑↓　↑　↑↓　↑　↑↓　↑　↑↓｜

這是一個 8 分音符加兩個 16 分音符合起來是一拍的節拍，重複 4 拍所構成的節奏。

6

♩ = 60

｜↑↓　↓　↑↓　↓　↑↓　↓　↑↓　↓｜

這是兩個 16 分音符加一個 8 分音符合起來是一拍的節拍，重複 4 拍所構成的節奏。

我們也依然將節拍器設為｜**重輕　重輕　重輕　重輕**｜8 個音，也就是仍用 8 beats 的節拍設定節拍器。

7

♩ = 60

｜↑↓　↑　↑　↑↓　↑↓　↑　↑↓　↑↓｜

這是……

喂～是有完沒完啊？是啊！連寫文的我都不耐煩了呢！
由各種拍子組合而成的節奏千百萬種，誰能記得起來又逐一分析？
有沒有什麼方式能讓人省些心力、快速理解的方法呢？

五 練好 16 beats 滿拍刷法，注意空刷拍點的出現位置

其實答案已經在上方的 16 beats 練習中了。

練好 16 beats 滿拍刷法，注意需空刷的拍點出現在哪？一切就大功告成了。

我重新把上面那幾個拍子拉下來，跟滿 16 beats 加空刷記號的 16 beats 刷奏比對一下。

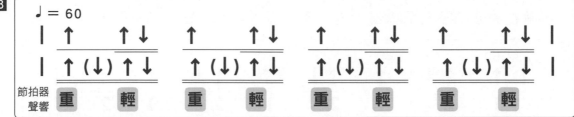

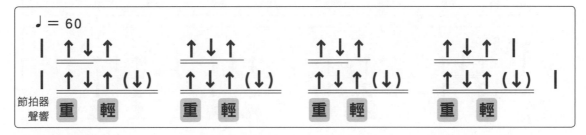

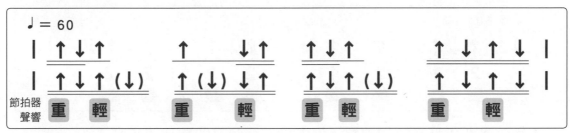

好啦！看是看得懂的啦 但真要用這個方法豈不是要練很久？

所謂的基本功就是這樣子啊！認真說，是真沒有任何轉圜的餘地。

不過，我自己以前是這樣取巧的…。

（因為我從來沒跟過任何老師學吉他，所以就要想辦法自己解決問題囉！）

六 我的取巧心得

先來做一些小歸納。

0 ＝ 保持連續的空刷動作，不刷出任何聲音
1 ＝ 刷出一聲（下刷＋空刷）
2 ＝ 刷出兩聲（下刷＋上刷）

不論在哪個拍點上是唸到 1 或 2 時，都要跟節拍器的拍子對上 。

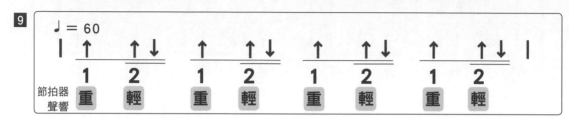

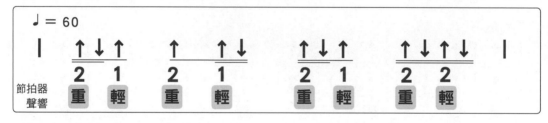

注意：遇到 4 分音符的位置，仍要用 8 分音符的數法讀拍喔！

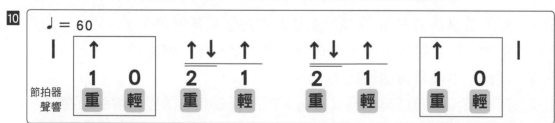

好像還不賴吼！

只是，他還是有破綻的…

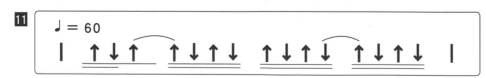

這下子很慘！在有 16 分音符的切分、聯音相接的節奏甚至是小節時，你根本沒有辦法做任何取巧的標註。有破解的辦法嗎？

方法當然是有的…

七 | 訣竅就是歸樸返真

A 展開成兩個 8 beats 小節。

也就是說讓 Tempo 一樣，節拍拍值時間拉長一倍。

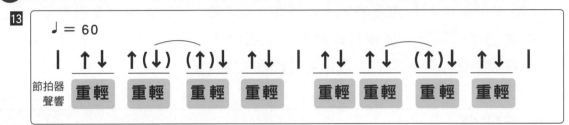

B 每拍都以 8 分音符的記譜方式展開，補上括號註記空刷拍點位置。

C 然後，將節拍器的 BPM 漸次設快。

從 ♩ = 60、♩ = 70、♩ = 80…直到 ♩ = 120。

因為 Tempo 60， 16 beats 等同是 Tempo 120， 8 beats 啊～

D 練好 16 beats 滿拍刷法，注意空刷的拍點出現位置。

最最基本的東西最最有效啊～ 基本大法好啊！

八 | 最後…

老話重提，最基本的東西永遠是最重要的。

音樂實力的積累是不能省略理該經歷的過程。有這些過程，才能贏聚自己的音樂情感。當音樂成為你生活中不可分割的一部分情感時，在你手下流瀉出的琴音，也必不同於其他人。

在第三點曾說過，相同節拍不同撥法動態與律動感也將不一樣。之前我們將節拍設定，一直是前重後輕，如果我們把節拍器的聲響改成前輕後重呢？也就是把每拍的弱拍點改成是重音，那上面所有的練習範例不就得砍掉重練？

要塑造所謂的個人音樂風格，也就是要常常為自己灌入不同於以往的想法，才能讓自己走向另一新的人生（音樂）境界。當然，這又會是另一段有趣且收獲豐碩的學習歷程了。

#2 吉他運動學 / 單音篇

以下內容，將會被拍成影音解說，陸續放在「吉他玩家研討會」YouTube 線上頻道。如果你覺得從這些內容中獲得了很大的學習幫助，也請先加入「吉他玩家研討會」的 Facebook 好友，給我們迴響鼓勵，並提出問題、心得與其他玩家們、彙杰彼此分享、教學相長。

 FaceBook　 YouTube

1 爬格子（一）暖指

在單弦上操作

　　以下所述的練習雖是基本中的基本，卻（確）也是重中之重最常被視而不見的基本功。然而若你要讓技術層面「指隨意轉」，樂音詮釋「收發由心」，這些練習都是你不能卻步且亟需面對的課題。爬格子：「單弦上操作，4 音一組」。

左手部分

暖指：各手指的獨立、連動協調
指力：各手指的觸弦（or 搥弦）、離弦（or 勾弦）力度表情演練

橫向暖指

　　以左手四指（1 ＝食指　2 ＝中指　3 ＝無名指　4 ＝小指）為練習單位，共有以下 24 種指序的排列組合。

1234，1243，1342，1324，1423，1432

2341，2314，2413，2431，2143，2134

3412，3421，3124，3142，3241，3214

4123，4132，4312，4321，4213，4231

橫向暖指＋指力訓練

　　以上述指序排列組合為底，順指序（1 → 2，1 → 3，1 → 4，2 → 3，2 → 4 … etc.）加入搥弦；逆指序（2 → 1，3 → 1，4 → 1，3 → 2，4 → 2，4 → 3 … etc.）加入勾弦技巧以提升左手指力。

右手

若是 **用 Pick**，撥弦序就是 **下上下上** 交替。

若以 **空手撥弦**，撥弦序就是 **T 1 T 1**（拇指、食指）交替。

建議從 5 ～ 8 格練起。

最初的重點不在建立速度，而是：

1 用慢拍建立起屬於自己能彈出樂音清楚乾淨的「手指觸弦記憶點」。

2 拍子（各音）穩定不落拍、各音音量顆粒一致。

3 能完成上述兩項條件後再設定每周、每月速度的推進進度。

動作要求

1 大拇指自然伸直，用第一指節上約 1 ～ 3 CM 區塊放在琴頸後方中間或者中間稍微偏上一點的位置，作為整個手型的固定支點。手掌懸空於琴頸下，虎口（圖 1：U 型線處）不觸、握琴頸。（圖 1）

2 在指板面的手指各關節自然微曲，指尖按弦不要過度傾斜，避免誤觸鄰弦。（圖 2）

3 指尖接近中間偏右的那一琴衍，不是按在琴格的中間，更不能按在琴衍正上方。（圖 3）

圖 1　　　　圖 2　　　　圖 3

4 任一手指按弦時其他待命的手指懸空高度越低越好，運指的時候盡量減小手指的移幅。看能不能盡量將手指的離弦距離保持在 0.3mm 以下。如果一開始沒有辦法保持這麼低也沒有關係，只要看得見自己一直有在進步就好。

5 放鬆手腕讓各手指能獨立運動，手掌可依按不同琴弦和不同把位時做整體性的上下或者左右移動。不要靠轉動手掌帶動手指去搆到琴格，要訓練手指間的擴張度，按到你想要按到的琴格的位置。

節拍、律動的養成

1 構成音樂的三個要素是：節奏、旋律、和聲。

練習爬格子雖僅只是旋律練習的先行教育，但是我們可以加進節拍器作為構成節奏訓練（伴奏）的基底，讓旋律之下還有節拍的配合，兩相烘襯自成律動，這樣就能讓練習更趨近於音樂。

2 建議將節拍器設為 60 BPM（四分音符為一拍 / 一分鐘 60 拍）的速度作為開始來練習。因為速度剛好會是「一音一響聲」的完美搭配，也就不會有對不上拍子的心理疑慮，讓自己的節拍敏銳度有更臻完美的可能。

觸弦、音色初探

1 培養指尖（間）記憶力

爬格子練習，在單弦上就有上述的 24 種變化，如果再加上諸如：不依照 6 到 1 弦的弦序採跨弦爬格（EX：Skipping Picking），甚至每個運指是在不同琴弦上（EX：Sweeping Picking）…等方式，變化何止萬千。

但是，因這些練習讓四根手指對各琴弦（格）產生強大的指尖（間）、各弦間距的肌肉記憶力，對演奏高速複雜的 Solo，還是高速轉換複雜的和弦時，將產生莫大的效用。這也正是練習爬格子的最大意義！

2 不管是用手指或者是用彈片來撥弦，儘量大力彈奏，一直試到「剛 好」有破裂聲（打弦）為止。記住這個力道，然後再學習將右手撥弦的力道降低到產生破裂音量的 80% 到 90% 間。駕輕就熟之後，保持這樣練習觀念，讓右手的撥弦力道能自在地在你所想要的音量輸出值裡自由遊走。找到最大的音量值是為了有朝一日的錄音時讓每一個音符的發音質量飽滿，並隨自己所想，得到你所想要的音量輸出值。這也表示你對音色的起伏掌控已到爐火純青的地步。

2 爬格子（二）音型

暖指與音型練習的結合

這個章節不是樂理（?!）

其實是為「樂理與基本功其實很實用」辯證而寫的章節，示範如何應用這些一般人都說沒用的基本觀念讓你的學習變更快的方法。

從爬格子說起

先做一個第三到第一弦，5 到 8 格的爬格子練習。

要自己能如上個章節所需注意的兩個事項：

1. 用慢拍建立起屬於自己能彈出樂音清楚乾淨的「手指觸弦記憶點」。

2. 拍子（各音）穩定不落拍、音量顆粒一致。

將節拍器設為 **60 BPM**（四分音符為一拍 / 一分鐘60拍），練習時間3分鐘。

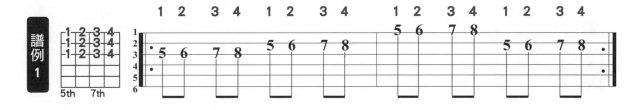

依照上面譜例的把位暖指後，我們把原依照 **1 2 3 4** 指序的練習，做某一種程度的簡化。

將第三弦到第一弦的運指指序節錄成：

第三弦　1　3

第二弦　1　2　4

第一弦　1　3　4

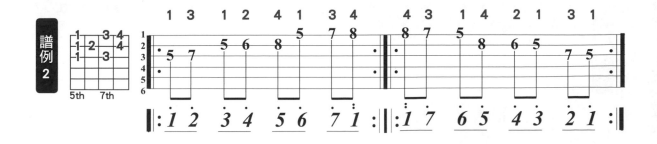

依照這樣的指序彈奏後你聽到什麼？

是的！就是 Do Re Mi Fa Sol La Ti Do。

這組音序的起始音（主音）是 C，所以這組音階就是從 C 大調的調性音 C 開始的唱音 Do Re Mi Fa Sol La Ti Do。

這一個竅門是我所想出來的。沒有人教彈吉他的我當時心裡所想的是：

怎麼樣可以將眼睛讀譜、記指板位置、嘴巴唱音三件事情簡化？

最後發現，練完暖指之後，只要將各音在指板上的位置轉換成（認）數字（按弦的指序）就可以輕鬆地用聽的方式學好（記下）一組音階甚至是一整個音型。

這是筆者個人的學習經驗所研擬出來的記憶音階方法，我們沿用這個方式再來多看幾個例子。

用以下把位的暖指練習做為下一個音型的記憶做暖身。

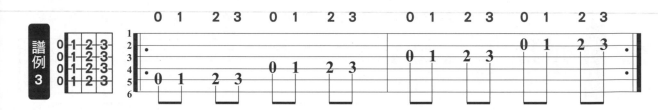

　　請將原 1 2 3 指序在各弦前三琴格（含各弦的空弦音）的暖指練習，熟悉後節錄只做從第五弦第 3 琴格到第二弦第一琴格的運指練習。

第五弦 3
第四弦 0 2 3
第三弦 0 2
第二弦 0 1

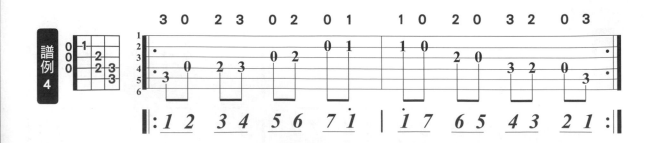

請問，依照這樣的指序彈奏後你聽到什麼？

是的！仍舊是 **Do Re Mi Fa Sol La Ti Do**。但這組音階的音高比前一組低一個八度音。

在此，我們可以利用這個經驗歸納出以下的程序，讓你的音階學習會更順手：

1 **利用所要記憶的音階把位圖作為暖指練習的把位依據。**

譬如說 C 調的 La 指型音階把位是 5 到 8 琴格， 那就先做 5 到 8 琴格的把位暖指練習 。

2 **節錄新的運指指序（新音型的音名或唱名所在格），作為新的暖指練習。**

就如第一個範例所說，
將右方 C 調 La 型音階的
第三弦到第一弦的運指指序節錄成：

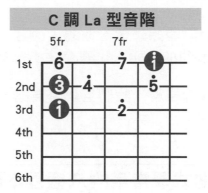

C 調 La 型音階

第三弦　1　3　　$\dot{1}$(C)　$\dot{2}$(D)
第二弦　1　2　4　$\dot{3}$(E)　$\dot{4}$(F)　$\dot{5}$(G)
第一弦　1　3　4　$\dot{6}$(A)　$\dot{7}$(B)　$\dot{1}$(C)

依照這個運指指序做新的暖指練習。

3 **以開始音（調性音：主音）的唱音音高（或音名）為基準音，唱出後續位格的音高（音名）。**

我們所舉例的這組音序的起始音（調性音：主音）是 C 將它當作是 Do 這個音，我們可以聽出來這組音階就是 C 大調的 Do Re Mi Fa Sol La Ti Do。

4 **不論是彈奏哪一型音階、上行還是下行，都要從主音（調性音）開始，主音（調性音）結尾。**

這樣就能讓耳朵熟悉、練習相對於基準主音（在此是音階的主音）的相對音高。

第 3、4 點至為重要，這也算是一種相對音感的練習方式。不僅僅可以讓你的聽音能力逐漸增強、調性敏銳度提升，對日後的演奏跟即興更是有莫大的幫助。

當然，這些練習的最後，就是要漸漸增快彈奏速度，增強自己的演奏能力。

#3 了解一首歌

以下內容，將會被拍成影音解說，陸續放在「吉他玩家研討會」YouTube 線上頻道。
如果你覺得從這些內容中獲得了很大的學習幫助，也請先加入「吉他玩家研討會」
的 Facebook 好友， 給我們迴響鼓勵，並提出問題、心得與其他玩家們、彙杰彼此
分享、教學相長。

FaceBook　　YouTube

1 曲式的八大專辭

在學習音樂的過程裡，解構歌曲是一項必要的課題。

解構歌曲概分為：分析節奏、旋律、和弦和聲以及如何安排樂器的配置…等功課。

對剛開始學習吉他的人而言，要讓彈唱合一就已經夠忙的了，縱然有心學習解構歌曲的念頭，也難免會有心有餘而力不足的感嘆…。

功課雖繁，我們且化繁為簡、一步一腳印，從了解歌曲構成方式：曲式來出發吧！

一 曲式學常用的八個基本專辭

樂句 Phrase	通常由**偶數小節組成**。 最常見的是由**四小節或八小節構成一句樂句**。
樂段 Period	**由數個樂句組成**。 在**流行音樂**中大**多由兩句樂句來組成一個樂段**。當然，也有用一句樂句來作為一個樂段的可能。
主歌 Verse	由一或兩個（含以上）樂段（Period）來舖陳歌曲的情緒。又稱為 **A 樂段**。
副歌前導 Pre Chorus / Middle	為**延續、補強主歌情緒之不足或求變化，介於主歌與副歌之間的樂段**。又或稱為 **Middle 樂段**。
副歌 Chorus	激化、渲染主歌的敘述情境的一或兩個（含以上）樂段，又稱為 **B 樂段**。

以上述的各樂段為主幹，再在其中加上些潤飾樂句（或樂段）的技法：

過門 Fill In	**連接各樂句**。
橋段 樂器主奏 Instrumental Solo	**連接各樂段**，如前奏、間奏、尾奏…等 。
記憶點 Hook	要人聽完了，**仍會在腦海中迴旋久久、縈繞不散之處**。

二　流行歌曲常用的曲式

多數的流行歌曲曲式會由以下的樂段排序構成：

二段曲式

A (or A + A') B A (or A + A') B B' Form

前奏（Intro. = Introduction），

一段**主歌**（Verse A）或兩段**主歌**（or Verse A + Verse A'），

一段**副歌**（Chorus B），

間奏（Inter），

再來**一次副歌**（Chorus B）或**多次副歌**（Chorus B + B'），

最後以**尾奏**（Outro.）作為結尾音樂，

順序地連接而成的。

Example	歌曲	**張懸 / 寶貝 (In A Day)**
	曲式	A B A B B' Form

官方MV

二段曲式 A(or A ＋ A') B B' Form 變形
A (or A ＋ A') B A (or A ＋ A') B B' Form

前奏（Intro. ＝ Introduction），

一段**主歌**（Verse A）或二段**主歌**（or Verse A ＋ Verse A'），

一段**副歌**（Chorus B），

間奏（Inter），

接二段**主歌**（Verse A），

再來**一次副歌**（Chorus B）或**多次副歌**（Chorus B ＋ B'），

最後以**尾奏**（Outro.）作為結尾音樂，

順序地連接而成的。

Example	歌曲	周杰倫 / 菊花台
	曲式	A ＋ A' B A ＋ A' B B' Form

官方MV

三段曲式
A (or A ＋ A') Middle B A' Middle B B' Form

前奏（Intro. ＝ Introduction），

一段**主歌**（Verse A）或二段**主歌**（or Verse A ＋ Verse A'），

插一段**副歌前導**（ Pre Chorus (Middle)），

一段**副歌**（Chorus B），

間奏（Inter），

再來**一次副歌**（Chorus B）或**多次副歌**（Chorus B ＋ B'），

最後以**尾奏**（Outro.）作為結尾音樂，

順序地連接而成的。

Example	歌曲	周興哲 / 你，好不好？
	曲式	A ＋ A' B A' B B' Form

官方MV

三段曲式 A(or A + A') Middle B B' Form 變形
A (or A + A') Middle B A' Middle B B' Form

前奏（Intro. = Introduction），

一段**主歌**（Verse A）或二段**主歌**（or Verse A + Verse A'），

插一段**副歌前導**（ Pre Chorus (Middle)），

一段**副歌**（Chorus B），

間奏（Inter），

再來**一次副歌**（Chorus B）或**多次副歌**（Chorus B + B'），

最後以**尾奏**（Outro.）作為結尾音樂，

順序地連接而成的。

Example	歌曲	五月天 / 天使	官方 MV
	曲式	A Middle B A Middle B B' Form	

Example	歌曲	胡夏 / 那些年	官方 MV
	曲式	A + A' Middle B A' Middle B B' Form	

對曲式解構有一些獲得嗎？

有了體會，你是否也願意將你所認為的好歌作曲式練習，並將其曲式註記在下面、貼歌曲官方 MV 連結跟大家分享嗎？

當然，也可以提出問題、感想，或提出我們的疏漏之處給予指正。我們會盡快地為你解惑或答覆、修正。

（鞠躬）感謝！

2 各樂段的情感鋪陳與安排

懂得流行歌曲的常用曲式之後，我們來概要解析上述各樂段常用的情緒營造方式。

| 人聲演唱部分 ┃伴奏部分 |

主歌 Verse

主角是人聲演唱。

是全首歌曲的**主題情緒**導入與**鋪陳之處**，所以**演唱音域通常在八度內、高低音落差不大。**

伴奏該採節拍穩定、簡潔，以映襯人聲為最主要的宗旨。

副歌前導 Pre Chorus/Middle

[連接主歌與副歌的地方]

主角仍是人聲演唱。

如覺得**主歌鋪陳的情境力度不夠時**，就加入這段來**補強主歌情緒。音域、高低音落差也不會太大或僅稍加擴增。**

伴奏節拍或許會比主歌強一些。或者節拍相同，但多一點節拍音色的潤飾。

副歌 Chorus

人聲演唱。

名稱叫副歌，卻是整首歌**情緒營造、戲劇張力最大**的一段；也是創造全曲令人印象深刻的記憶點（Hook），甚至是歌名的產生地。

所以是**整首歌人聲演唱張力、高低音域落差最大之處，**

要使伴奏的節拍變化、音色運用張力擴張到最大、最豐富。厲害的伴奏者甚至要懂得怎麼跟人聲做競（爭）合（作），甚至知道如何引導歌手演唱的聲線（情緒）抵達到他未曾經歷的極限。

樂器演奏部分 | 樂器伴奏、主奏 Instrumental Solo 的技能展現

橋段 Bridge、Bridge passage

在音樂上的原意是：**連接樂句（過門 Fill In）、樂段（樂器主奏 Instrumental solo）兩端，使兩端情緒落差擴張或拉近之小節或樂句、樂段。**

可概分為以下兩類。

過門（Fill In）

樂器旋律的高、低插音或節奏潤飾。一般而言不超過 1 小節，最多 2 小節。情緒展現大抵與所在樂句差不多， 僅較該樂句的情緒**多些強弱、起伏。**

過渡樂句（或樂段）

多由樂器主奏擔綱， 前奏（Intro.）、間奏（Inter）、尾奏（Outro）都算是其中之一種，只因鋪陳位置的不同而有其專詞。情緒起伏可以多變，也是樂手們盡展所學的炫技之處。

編者按

節拍、樂句情緒的設計能力影響的橋段的精采程度。

對初學者而言，學習橋段可由模仿他人的設計開始。只是，在台灣一般的 YouTube 上頻道上很少著墨這部分的教學。

所以，選擇一本有精準採譜的教材，藉由他山之石模仿是你獲得精彩範例的最佳途徑。

前奏 Intro. = Introduction

多數是由**器樂演奏**構成。醞釀氛圍、**營造音樂風格 (Style) 以帶出整首歌曲的主題（歌）情緒。** 一般而言，所用**情緒較平緩（或抒情）。**

但也有企圖心很強的編曲者，在前奏的一到兩段樂段裡，就能將整首歌曲所想表達的情感起伏（節奏的律動與旋律的聲線）完整地顯露。

間奏 Inter

兩段歌詞之間的器樂伴奏、主奏部分。

是編曲者將他們**對和弦掌控、調性轉折、音階應用…等**才華淋漓盡致地**自主表現之地，** 也是自詡為超級樂手們的樂器主奏（Instrumental solo）**技能展現之處。** 因而，對情緒的掌控發揮要極盡自我技巧之能事。

尾奏 Outro

通常**多是由樂器主奏來擔綱**，也有以淡出（**Fade Out**，反覆詠唱（或演奏）同一段樂句，並將人聲演唱或器樂的演奏音量、漸小）作為結尾。

樂器主奏 Instrumental solo

由編曲者（樂器主奏者）決定、編寫，可以是**自成一段樂段（前奏、間奏、尾奏…等）**，也可能在**前樂句與後樂句銜接處的最後一小節以過門（Fill In）方式出現**。

接著，請看以下的列表，會讓你對**如何編寫各樂段的情緒起伏**更易上手。

各樂段情緒起伏表

樂段	Intro, Bridge	Verse A or A + A′	Pre Chorus Middle	Chorus B	1st Inter 2nd Outro, Bridge

情緒起伏

1st		Intro, Bridge	Verse A or A + A′	Pre Chorus Middle	Chorus B	1st Inter 2nd Outro, Bridge
	人聲	No	情緒鋪陳，八度音域內聲線起伏不大。	補強主歌情緒，聲線持平或略增。	情緒張力最大，聲線起伏豐富。	No
	伴奏	烘襯主旋律	穩定簡潔、映襯人聲	稍強於主歌、多音色潤飾	節拍、音色、張力最大且豐富。引導人聲，做競合增強。	配合主奏樂器，做：聲線強弱、節拍對點、節奏變化。

樂段		Intro, Bridge	Verse A or A + A′	Pre Chorus Middle	Chorus B or B + B'	Outro, Bridge
2nd	人聲	No	同 1st	同 1st	具程度者可做聲線、節拍的變換，甚至即興。	No
	伴奏	No	節拍、音色的潤飾	變化做強於1st 的設計	同 1st 的概念	做「收合」的編排，與主奏樂器配合。

最後，要再次強調：這裡所指的情緒起伏，不是空泛地製造伴奏的大小聲量，是指應用音頻、音色、伴奏技法的交互切換所營造出的感覺氛圍。切記！切記！

3 曲式學的應用（一）伴奏

在往下研究這個章節的內容之前，

還是得替你腦補一些吉他譜的記譜方式與彈奏方法，讓你能夠讀懂接連兩個章節的解說。

傳送門在此！
請掃描這個
QR Code

藉由我所寫的另外一本吉他教本《新琴點撥》中的影音教學，除了能讓你了解常用的吉他曲風伴奏方式及吉他技法外，在理解這個章節之後，也將為你破解網路上大部分的吉他譜網站沒告訴你的秘訣：「如何讓自己吉他彈唱的伴奏有不同於他人的獨特性。」

拍法類

| 4 Beat | | ↑ ↑ ↑ ↑ | X X X X | |

| 8 Beat | | ↑↑ ↑↑ ↑↑ ↑↑ | XX XX XX XX | |

音色類

琶音　　　切音　　　滑奏　　　*gliss* *gliss*　　12　12

會的似乎不多，但只要你能運用曲式學教過的各個樂段的情緒舖陳（設定拍法）通則及各「樂句」的銜接（過門：Fill In）、各「樂段」的串連（Bridge、Bridge passage），並以遞增、緩和、限縮、變化等四種方法營造情緒的變化與轉折就可以設計出好聽又酷炫的伴奏喔！

一 先確認自己所學的各項伴奏、拍法能自如地掌控及可將其做怎樣的音色變化。

	4 Beat		8 Beat	
基本拍法	\| ↑ ↑ ↑ ↑ \|		\| ↑↑ ↑↑ ↑↑ ↑↑ \|	
	\| ✕ ✕ ✕ ✕ \|		\| ✕✕ ↑✕ ✕✕ ↑✕ \|	
變化拍法	a \| ✕ ↑ ✕ ↑ \|	b \|✕↑ ✕↑ ✕↑ ✕↑\|	c \|↑✕ ✕↑ ✕✕ ↑✕\|	
	d \| ↑ ✕ ↑ ✕ \|	e \|↑✕ ↑✕ ↑✕ ↑✕\|	f \|✕↑ ↑✕ ↑↑ ✕↑\|	

交錯撥奏高、低音弦產生音頻的變化：a b c d
製造音頻、音色的交錯產生律動層次：e f

二 解構、梳理歌曲的曲式，設定各樂段的情緒起伏後，安排拍法、音色的疊合，做為樂句過門、樂段串聯的方式。

　　在曲式學（二）的解說中，已將一首歌曲中各樂段的情緒安排常態（注意！在此所謂的常態是泛指「一般而言」，並不是編曲的唯一情緒安排方式喔！）做過簡介。以下僅就常用的拍法設定、樂句過門、樂段串接的技法做一番演練。

　　將上項中的拍法、音色變化範例，在樂句間做 Fill In 。

Example 1

拍法變化 4 beats 轉 8 beats

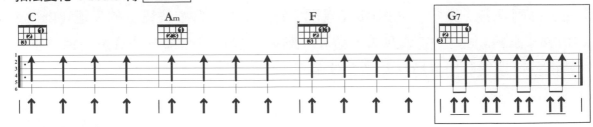

Example 2

交錯撥奏高低弦 ，產生音色律動變化。

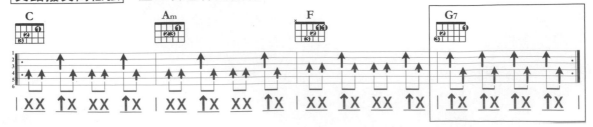

▌衝接樂段做 Bridge passage

Example 1

交錯撥奏高低弦，產生音色律動變化。

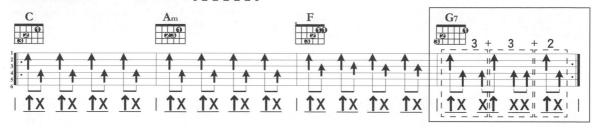

Example 2

製造音頻、音色交錯，產生音色律動層次。

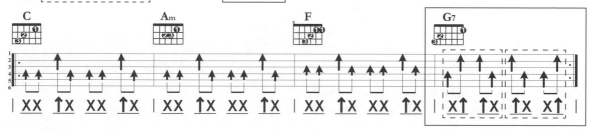

▌加入琶音（強轉弱樂段）

Example 1

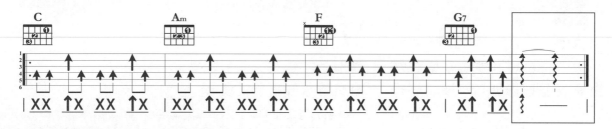

▌加入 (a) 切音、(b) 滑奏（弱轉強樂段）

Example 2

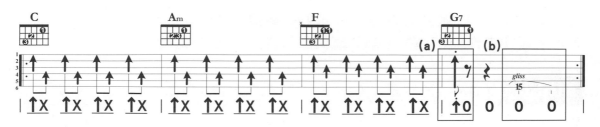

　　文章要寫得好，「起、承、轉、合」這四要項是缺一不可。**編寫伴奏**也是一樣，**要層層疊疊**、**循序漸進**地讓曲子的**情緒起伏錯落有致**、愛恨分明（？）才會顯得精彩萬分。

　　現在就以「小幸運」這首歌曲的編寫為例，說明你可以如何架構出自己的伴奏編寫。

小幸運

Style	Slow Soul	♩	79		
Key	F 4/4	Capo	5	Play	C
Form	A A' Middle B A' Middle B				

Intro. | T1　21　3 －－ | 平緩抒情的指彈　鋪陳

C　　　　　D7　　　　　G7　　　　　C

A | ↑ ↑ ↑ ↑ ↑ | 略強於前奏指彈的撥弦　遞增

C　　　　　　　D7　　　G7　　　　C
我聽見雨滴　落在青青草地　我聽見遠方下課鐘聲響起

Fill in | ↑ ↑ ↑ ⌇ － | 用琶音來將 A、A'
段落區隔出來　緩和

Am　　　　　D7　　　　G7　　　C
可是我沒有聽見　你的聲音　認真呼喚我姓名

A'
1st | ↑ ↑ ↑ ↑ | 同 A 段伴奏　重新鋪陳
2nd | XX ↑X XX ↑X | 高低音頻的變換做出不同於第一段
的伴奏音色　變化

Am　　　　　D7　　　　G7　　　　　C
愛上你的時候還　不懂感情　離別了才覺得刻骨銘心
‖: 青春是段跌跌撞　撞的旅行　擁有著後知後覺的美麗

Fill in
1st | ↑ ↑ ↑ ↑ | 逐漸加強力度　遞增
2nd | ↑↑ ↑↑ ↑↑ ↑↑ | 逐漸加強力度　遞增

Am　　　　　D7　　　　　G7　　　C
為什麼沒有發現　遇見了你　是生命最好的事情　也許當時
來不及感謝是你　給我勇氣　讓我能做回我自己　也許當時

Middle | ↑X ↑X ↑X ↑X | 高低音頻的變換　變化

F　　　　G7　　　　Em　　　　Am
忙著微笑和哭泣　忙著追逐天空中的流星　人理所當然

Bridge Passage | XX ↑X ⌇ － | 以琶音做情緒的轉折　緩和

Dm　　D7　　　　　　　F　　　　　G7
的忘記　是誰風裡　雨裡　一直默默守護在原地　原來你是我

B | XX ↑X XX ↑X | 逐漸加強力度 [遞增]

C　　　　　**G7**　　　　　　　　**Am**　　　　　**Em**
最想留住的幸運　原來我們和愛情　曾經靠得那麼近　那為我對抗世界

[Fill in] | ↑X X↑ XX ↑X | 改變拍法 [變化]

F　　　**C**　　　　　　**D7**　　　　**G7**
的決定　那陪我淋的雨　一幕幕都是你　一塵不染的真心

| XX ↑X XX ↑X | 同**B** 重新鋪陳

C　　　　　**G7**　　　　　　　**Am**　　　　　**Em**
與你相遇　好幸運　可我也失去為你　淚流滿面的權利　但願在我看不到

[Bridge Passage]　以切音作戛然而止的情緒反差 [限縮]
| ↑ 0 0 ⌢X | 候忽而起的滑奏帶起高潮 [變化]

F　　　　　**C**　　　　　**D7**　　**G7**
的天際　你張開了雙翼　遇見你的注定　她會有多幸運

— 1 —
Inter. | XX ↑X XX ↑X | [伴奏]重新鋪陳　[樂器主奏]傾力發揮
C　　　**D7**　　　　**Dm7**　　　　**G7**　　　:||

— 2 —
Outro. | T1 21 3 — | [X2] | ↯ — ↯ — | ↯ 以琶音做情緒的轉折 [緩和]
C　　　**D7**　　　　　　　　**Dm7**　**G7**　　　**C**

　　所以，簡單可以不簡單。只要**製造拍法、音色的層次感**，以**遞增、緩和、限縮、變化營造情緒的變化**，**伴奏就能**呈現如上的**豐富多變**。

　　你能夠模仿這樣的觀念，編一首歌上傳到下方的留言中給我嗎？期待你的分享。

4 曲式學的應用（二）過門

　　其實，在曲式學的應用（一）伴奏篇裡，已有約略的將過門的設計方式做了一番介紹。在這一個章節裡面，我們要完全針對「過門的設計」，提供幾項經驗法則給琴友們參考。以下練習的節拍速度都是 ♩ = 60 ↗ 72 呦！

一 層次性的創造

1 音符組成複雜度是逐拍遞增

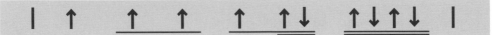

Example 1

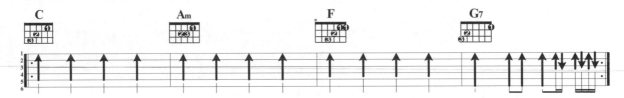

　　第 1 拍 1 個 4 分音符、第 2 拍 2 個 8 分音符、第 3 拍 1 個 8 分音符加 2 個 16 分音符、第 4 拍 4 個都是 16 分音符。

　　這應該是一個明顯到不能再明顯的例子了，每拍的音符組成複雜度是逐拍遞增。

2 音符組成複雜度逐拍遞減

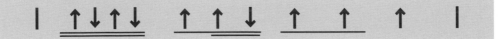

Example 2

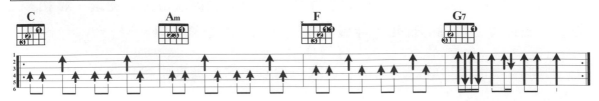

　　應該看得明白吧？這是 Example 1 的顛倒，音符組成複雜度逐拍遞減。

③ 取用重音（＞標示處）製造律動層次

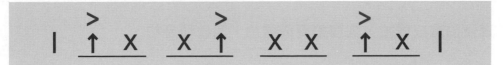

Example 3

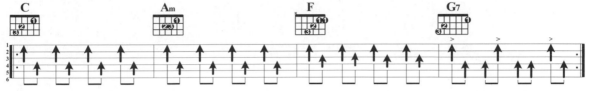

上面這個拍法屬於輕搖滾樂風（Light Rock），或如果你拿來：

<1> 想把抒情的曲子加上點激情的元素。

<2> 想將原屬輕快樂風的伴奏（如 Folk Rock）直接變成搖滾。
都可以將這個伴奏直接帶入。

以下兩個伴奏可以當作是這個輕搖滾節奏的過門。

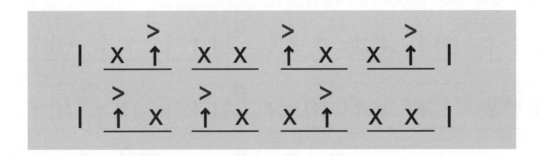

當然！也可以把這兩個伴奏當作一般歌曲的過門使用。

Example 4

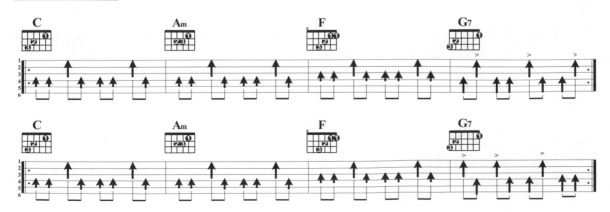

二 切分（Syncopation）大法好

讓強拍變成弱拍，或弱拍變成強拍，叫做切分拍。

先腦補一點點基本的樂理觀念。就人類的聽覺感受的「預期」而言，四四拍的強弱拍點分佈是：

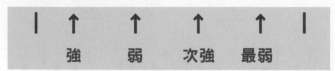

當我們利用連音線記號連結了弱拍與次強拍後，拍子的強弱聽感將會變成這樣：

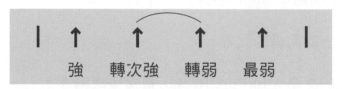

有基本的觀念後我們來看看如何利用切分拍作為過門的幾個例子。

要記得被（）標記的拍點都要做空刷動作喔！

1 全下撥弦（All Down Picking）

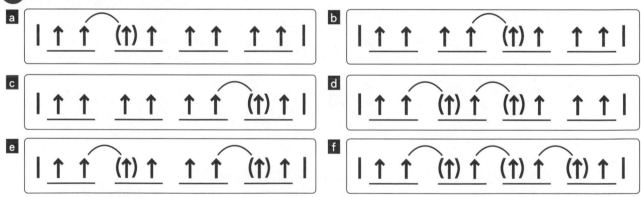

2 下上交替撥弦（Alternate Picking）

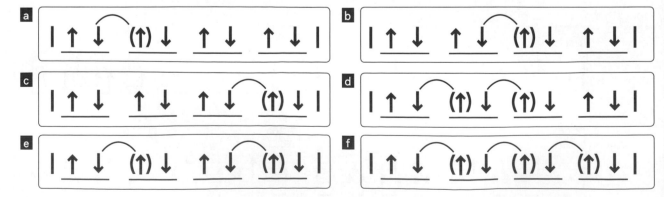

上面共有 12 組 8 beats 的切分節奏，如果你把**每個小節重覆彈兩遍、任兩個小節合併**然後**當作是一小節**來想， 就會**變成是 16 beats 的節奏**。所以**依照這個觀念做任意的排列組合**，你將學會…

又或是，混合 4 分音符、8 分音符、16 分音符再加上切分…配成 4 拍一小節，**那你所會的節奏（或者說是過門）將會是千千萬萬種**。套句周杰倫常說：「這個就 X 了」。

三　關於律動

回頭看看那個百搭的節奏…

（1）將強音拍點都改成 4 分音符刷奏

（2）律動點不變，右手刷序改為下上交錯，曲風韻味生變

（3）正確的記譜方式

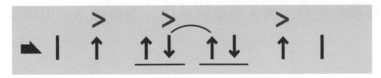

有一句話說「沒有比較沒有傷害」。可在這裡應該改成這樣說：「有比較才知道厲害」。原來這個百搭的 Light Rock 節奏用連音線連結簡化結構（拍子）之後現出了原形（？），彼此的重拍位置竟是近乎一致的。

其實，更正確的說法應該是：他們的情感律動點是一樣的。

請用心的去體會以下這段話，**在較快速和有規律的伴奏中，更能明確地體現出律動是節奏的主幹**這事實。

　　我們再來試一組節奏，體會「律動位置一樣，伴奏拍符組合雖不同的節奏，其風味確實是很相近」。

Example 5

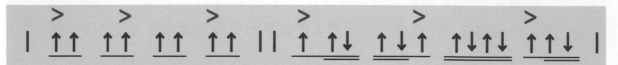

　　Example 5 你一定要會，網路上 95% 的示範者幾乎都是不假思索地，**在彈抒情輕搖滾風歌曲時，直接刷這組節奏**，它的泛用性可想而知。

　　所以囉！依照這個經驗，我們可以得到一個 Know How：

　　「從律動的角度來發想，相同律動加以不同的拍法，可以設計、延伸、創作出更深入且廣泛的節奏來」。也可以理解成：不同的樂風、和聲及拍法或有差異，但彼此的節奏律動點可能有相似性或完全相同的可能。

　　譬如上面的 Example 5 ，就是以 8 beats 的 Light Rock 律動為基底，創作出帶有放克（Funk）樂風味的節奏例子。

四　總結

　　在這個章節裡，我們體認了：

　　層次性的創造、切分（Syncopation）都可以作為設計更深入且廣泛的**節奏、過門的素材。而以律動是節奏的主幹，加入豐富的拍法、演奏技法，可以延伸出不同的曲風、節奏。**

　　沿用這觀念，你願意試試將切分大法中的所有過門小節全轉為放客樂風的節奏，PO 在留言裡跟我們分享嗎？

　　期待著……（遠目……）。

以下內容，將會被拍成影音解說，陸續放在「吉他玩家研討會」YouTube線上頻道。如果你覺得從這些內容中獲得了很大的學習幫助，也請先加入「吉他玩家研討會」的 Facebook 好友， 給我們迴響鼓勵，並提出問題、心得與其他玩家們、彙杰彼此分享、教學相長。

FaceBook　YouTube

CAGED 系統（一）
和弦、音型的把位

Mi Sol La Ti Re 型音階

　　將你所學過，以開放把位上的 **C A G E D** 和弦指型為基礎，我們可以在前 12 琴格得到以下五種 C 和弦按法。分別是：

開放把位 C 指型

（第五弦根音）的 C 和弦

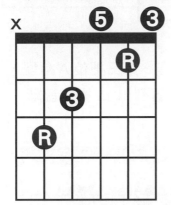

第三把位 A 指型

（第五弦根音）的 C 和弦

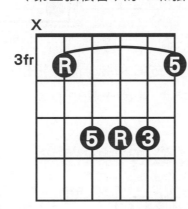

第五把位 G 指型

（第六弦根音）的 C 和弦

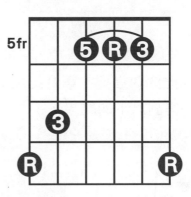

第八把位 E 指型

（第六弦根音）的 C 和弦

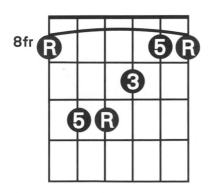

第十把位 D 指型

（第四弦根音）的 C 和弦

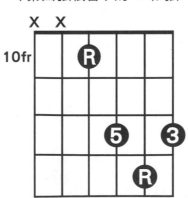

將他們對應在吉他前 12 個琴格上的位置圖。

若按 CAGED 指型序排列，我們會發現走完這五個和弦指型，恰會是一個八度（12 個琴格）循環。

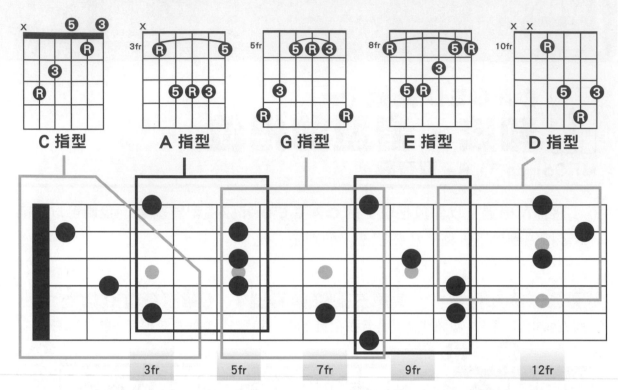

| C 指型 | A 指型 | G 指型 | E 指型 | D 指型 |

再以這概念為基礎，將各把位的 C 和弦（開放把位 C 指型、第三把位 A 指型、第五把位 G 指型、第八把位 E 指型、第十把位 D 指型）位置列出 C 調的音階，我們得到以下的結果。

Mi 型 C 指型 C 和弦

La 型 G 指型 C 和弦

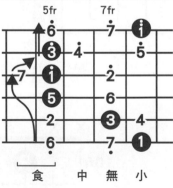

Re 型 D 指型 C 和弦

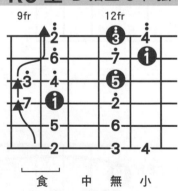

Sol 型 A 指型 C 和弦

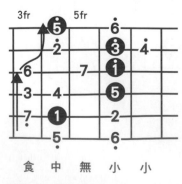

Ti 型 E 指型 C 和弦

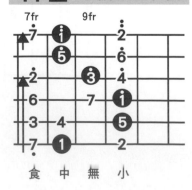

▲ 以上各音型上紅線位格，是食指走到那弦時的按弦位格，其後位格運指排序依序遞延。

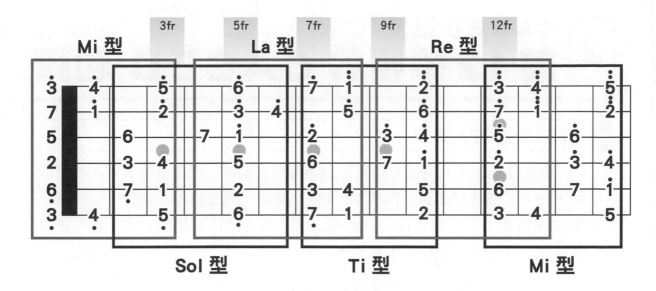

因各個音型名稱是以第六弦上的起始音作為命名， 所以：

開放把位 C 指型的對應音型為 **C 調 Mi 型**（Pattern 1）

第三把位 A 指型的對應音型為 **C 調 Sol 型**（Pattern 2）

第五把位 G 指型的對應音型為 **C 調 La 型**（Pattern 3）

第八把位 E 指型的對應音型為 **C 調 Ti 型**（Pattern 4）

第十把位 D 指型的對應音型為 **C 調 Re 型**（Pattern 5）

緊接著，我們將在之後的五度圈章節中，以這個獲得為基礎，試著與暖指篇所提過的爬格子配合，看能激盪出怎樣的火花。

2 CAGED 系統（二）
前 12 琴格的 CAGED 和弦

一　前 12 琴格的 A 和弦

承接上一個單元所述，如果你的演奏方式正確（從各把位和弦的根音開始下撥），你會聽出吉他的前 12 琴格一共有「開放把位 C 指型」、「第三把位 A 指型」、「第五把位 G 指型」、「第八把位 E 指型」、「第十把位 D 指型」等五個 C 和弦。下圖列出了指板上各 C 和弦的所有指型及把位。

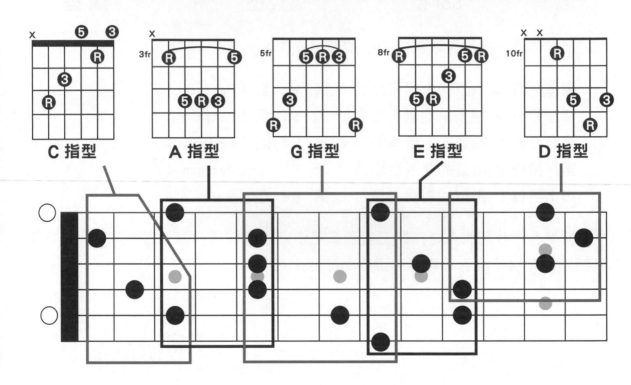

如果你想找在吉他前 12 位格所有的 A 和弦該怎麼做呢？

你可以將原 C A G E D 的排序調整為 A G E D C（C 調到最後面），從 A 指型開始向後推移。**結果將如下圖所示。**

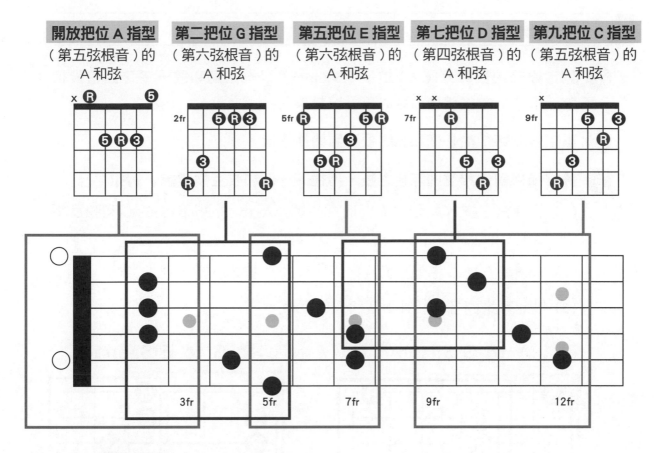

開放把位 A 指型	第二把位 G 指型	第五把位 E 指型	第七把位 D 指型	第九把位 C 指型
（第五弦根音）的 A 和弦	（第六弦根音）的 A 和弦	（第六弦根音）的 A 和弦	（第四弦根音）的 A 和弦	（第五弦根音）的 A 和弦

所以呢？

二 循規蹈矩所以成方圓

你可以將 CAGED 系統視為是以下的循環，如下圖：

當你以 C 指型作為彈 C 和弦的起始指型時，在指板上的指型順序就會是 CAGED，當你以 A 指型做為彈 A 和弦的起始指型時，在指板上的指型順序就會是 AGEDC。

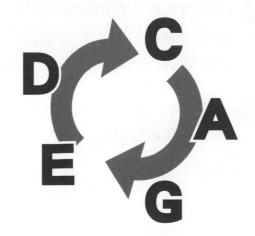

依序類推，你可以用**利用C、A、G、E、D 和弦指型的循環性來記憶 C、A、G、E、D 等各和弦在前 12 琴格的 5 個和弦及音階把位位置。**

三 練習建議

① 設定好節拍器每分鐘 60 拍子（60bpm）以一拍刷和弦一下每四拍後換下一指型的方式將各和弦的位置記起來。

② 確定撥弦時是從各個和弦的根音開始往下撥。

③ 練好相鄰兩個和弦的互換之後，再往下一個和弦互換推進。例如：

(1) 先練第三把 A 指型到第五把 G 指型（A to G Shape）的 C 和弦反覆 8 到 10 次。

(2) 再練第五把 G 指型到第八把 E 指型的 C 和弦反覆 8 到 10 次。

(3) 以此類推到各個相鄰兩個和弦的互換。

A to G Shape

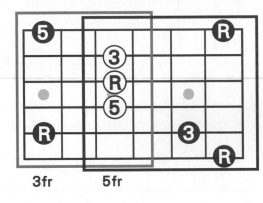

3fr　　5fr

G to E Shape

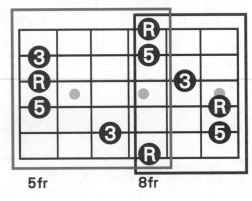

5fr　　8fr

④ 先練各和弦、音階較常用的 C、A、E 指型：

先練 C 和弦的 C、A、E 指型；E 和弦的 E、C、A 指型；A 和弦的 A、E、C 指型，再練比較難（少）用的 G 和弦 G、C、A 及 D 和弦的 D、A、E 指型。

⑤ 熟悉各和弦位置之後，嘗試將《新琴點撥》中各個在流行音樂中常出現的樂風伴奏帶進你的練習。

傳送門在此！
請掃描這個
QR Code

#5 樂理該怎麼應用

以下內容，將會被拍成影音解說，陸續放在「吉他玩家研討會」YouTube線上頻道。
如果你覺得從這些內容中獲得了很大的學習幫助，也請先加入「吉他玩家研討會」
的Facebook好友， 給我們迴響鼓勵，並提出問題、心得與其他玩家們、彙杰彼此
分享、教學相長。

FaceBook　　YouTube

1 五度圈（一）解析與應用

先破題，看圖請背（C）求前（G）左一（F）升、（C）求後（F）左二（B♭）替。

這是學習音樂的人都曾看過也被「告誡」（他？的？WT？）必須學會的五度圈。
很多人都對它很頭痛！甚至覺得這是個一無所用的課題。可是，如果你願意有
3分鐘的熱度聽我**看圖說樂理**，將會**發現這個圈圈的威力**無窮。

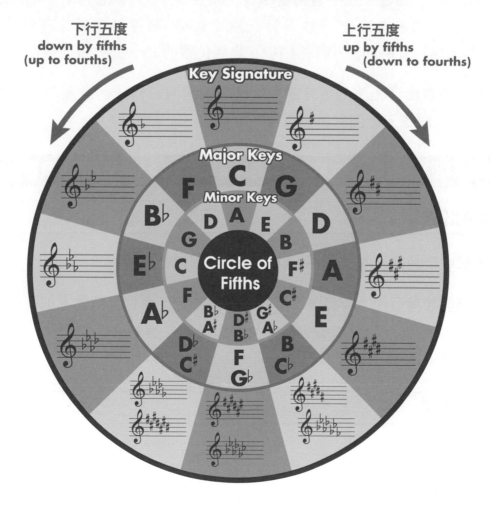

先來說說這個圖形的是如何建構的。

建構的方式

以原調的調性音為推算的起始音、組成音序為基底（在此以 C 調為範例，C 調的調性音為 C，組成音序是 C D E F G A B C），從調性音（C）依調性組成音序數上行五度（由左 C 往右數到第五音：C(1) ↗ D(2) ↗ E(3) ↗ F(4) ↗ G(5)），得到圖中 1 點鐘位置的 G。

從調性音（C）依調性組成音序數下行五度（由右 C 往左數到第五音：C(1) ↘ B(2) ↘ A(3) ↘ G(4) ↘ F(5)）得到圖中 11 點鐘位置的 F。

觀念依此模式，以五度圈 1 點鐘位置 G 音為基準音（G 調的調性音）、G 調音序 G A B C D E♯G 為推算基底，由左 G 往右方數上行五度（音序低往高音算：G(1) ↗ A(2) ↗ B(3) ↗C(4) ↗ D(5)），得到圖中 2 點鐘位置的 D。

以五度圈 11 點鐘位置 F 音為基準音（調性音）、F 調音序 F G A B♭C D E F 為推算基底，由右 F 往左方數下行五度（音序 高往低音算：F(1) ↘ E(2) ↘ D(3) ↘ C(4) ↘ B♭(5)）得到圖中 10 點鐘位置的 B♭，然後依此規則…。

最後，就畫出了上方的五度圈。然後…要對照一開始的破題口訣，自己背…喔！不!! 該說跟五度圈圖對照練習一下。

⚠ **警告!! 以下文長慎入!!! 無意深究者直接跳讀 P.62。具研究精神者請用力讀！**

引用的出處

先跳脫用吉他觀來看這個圖，我們用鍵盤圖來輔助解說。

對於鍵盤類樂器而言：每要學習一個新調時，只要在原調性上加入一個「新的黑鍵音」就可以得到新調的音階。利用這樣的立論基礎，我們就沿用鍵盤樂器的學習方式，看看這個方法是否也能應用在吉他樂理的操作上。

內涵的探討

順時針方向的推算

① 以原調 C 調音階為基礎。

② 將原調組成音序中的第四音（F = 4th）升半音（對！等同讓吉他指板上原來的白鍵音（F）升一琴格（↗ F♯）成一個新的黑鍵音。

③ 產生了新音組 1 2 3♯4 5 6 7 1（= C D E F♯G A B C）。

④ 以此音組中的第五音（G）為新音組的主音（1st ＝起始音）

並重新排列音序，得到了 **5 6 7 1 2 3 ♯4**（＝ GABCDEF♯G）這組新音序。也就是新調 G 調的音階 Do(G) Re(A) Mi(B) Fa(C) Sol(D) La(E) Ti(F♯) Do(G)。

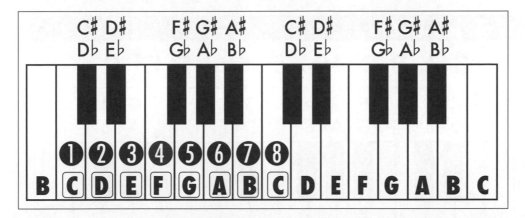

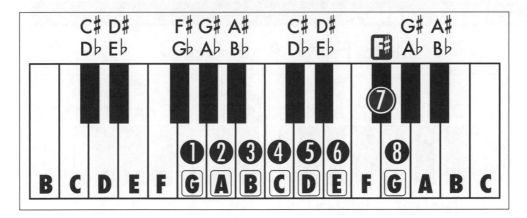

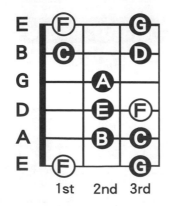

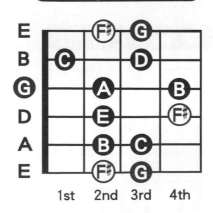

　　繼續沿用這樣的方式，以 G 調音階音序為基礎（請見下方的鍵盤圖），將音階音序中第四音 C 也作升半音（對！等同讓吉他指板上原來的白鍵音（C）升一琴格（↗C#）成一個新的黑鍵音）會得到什麼呢 ？

　　改將新音組 G A B C# D E F# 中的第五音（D）為新音組的主音（1st ＝起始音）重新排列，得到了 D E F# G A B C# D 這組音序。也就得到新調 D 調的音階 Do(D) Re(E) Mi(F#) Fa(G) Sol(A) La(B) Ti(C#) Do(D)。

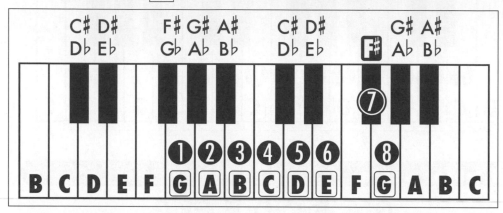

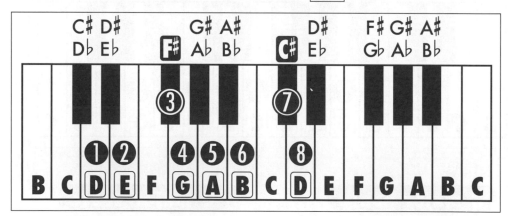

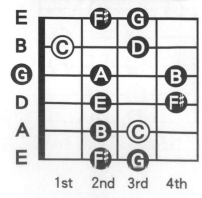

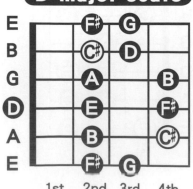

向五度圈的順時針方向已經算了兩個調性，我們也向逆時針方向轉試試看吧！

① 以原調 C 調音階為基礎。

② 將原調組成音序中的第七音（B ＝ 7th）降半音（對！等同讓吉他指板上原來的白鍵音（B）降一琴格（↘B♭）成一個新的黑鍵音，並產生了新音組 1 2 3 4 5 6 ♭7（＝ C D E F G A B♭ C）。

③ 以此音組中的第四音（F）為新音組的主音（1st ＝ 起始音）並重新排列音序。得到了 4 5 6 ♭7 1 2 3（＝ F G A B♭ C D E）這組音序。

　　就是新調 F 調的音階 Do(F) Re(G) Mi(A) Fa(B♭) Sol(C) La(D) Ti(E) Do(F)。

C major scale

C D E F (4th) G (5th) A B (7th) C

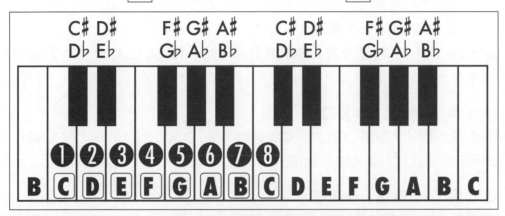

F major scale

F G A B♭ C D E F

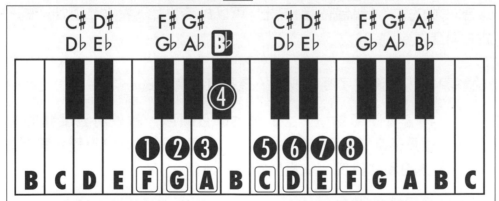

C major scale

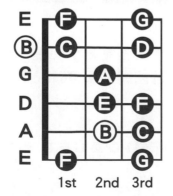

1st 2nd 3rd

F major scale

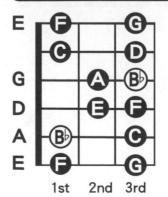

1st 2nd 3rd

各位看出什麼端倪了嗎？

五度圈中相鄰的兩個調性，彼此會有 6 個共同音，只有一個音不同（需要變音）。而這個唯一的不同音，**上行五度的調性轉換時**，就是**基準調性音中的第 4 音要升半音、下行五度調性轉換時**就是推算**基準調性音中的第 7 音要降半音**。

騙我說只要有 3 分鐘的熱度就好！看到這裡 10 分鐘都不止了！

還記得破題的 Slogan 嗎？

（C）求前（G）左一（F）升、（C）求後（F）左二（B♭）替

例如：

> **以 C 調（12 點鐘）作基礎，**
> 要求得 G 調（1 點鐘位置）的構成音時，將 F 音（C 的左一，11 點鐘位置）升半音。再以 G 音為始，重排升了 4th（F → F♯）的 C 調音序。
>
> **以 G 調（1 點鐘）作基礎，**
> 要求得 D 調（2 點鐘位置）的構成音時，將 C 音（G 的左一，12 點鐘位置）升半音。再以 D 音為始，重排升了 4th（C → C♯）的 G 調音序。
>
> **以 C 調（12 點鐘）作基礎，**
> 要求得 F 調（1 點鐘位置）的構成音時，將 B♭ 音（C 的左二，10 點鐘位置）替上。再以 E 音為始，重排降了 7th（B → B♭）的 C 調音序。
>
> **以 F 調（11 點鐘）作基礎，**要求得 B♭ 調（10 點鐘位置）的構成音時，將 E♭ 音（F 的左二，9 點鐘位置）替上。再以 B♭ 音為始，重排降了 7th（E → E♭）的 F 調音序。

這樣的解說夠簡單清楚了嗎？或者…還是直接背 Slogan 看圖印證比較快喔！

筆者的另一拙著《新琴點撥》上的調性學習順序，就是用五度圈的排列來編寫！（其好處請見《新琴點撥》書中 P.2）。除了會讓學習變得輕鬆簡單之外，將之應用在各調性的和弦推算，會更顯得威力無窮。

這堂課的最後目標是：

你能夠嘗試按照五度圈的上下行五度進行方向，在同一把位上推算並演奏出十二個調性的音階嗎？

當然！要 12 個調性都會真的不簡單！如果你學吉他是為了彈唱，那就不必要 12 個調性的音階都學，只要將以下所敘述的這幾個調性學會就成了！

他們是 **C 調、A 調、G 調、E 調、D 調**。（笑）

發現什麼了嗎？對！這就是我們一開始，要你學會 **C A G E D** 五種和弦、音階指型的原因之一啊！

2 五度圈（二）
與暖指配合學會各調性的音階

熟悉了 **CAGED** 系統（一）和弦、音型的把位篇中的論述後，將 C、G 和弦以及 C、G 調音階在吉他指板前 12 琴格的五個和弦指型跟音型位置背背看。我們嘗試再將五度圈跟爬格子連結進學習，讓你明白如何做相關應用。

學習新調性：G 調

如果把 C 大調 Pattern 1（開放把位的 C 指型 C 和弦＝Mi 型音階）中的 F（4th）改成 F#（#4th）如圖 1 所示，將會變成跟 C 大調 Pattern 3（第五把 G 指型 C 和弦＝La 型音階）如圖 2 的指型一模一樣。

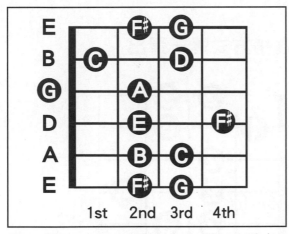

圖1 將 C Major Scale（P1＝Mi 型）中的 F(4th) 改成 F#（#4th）

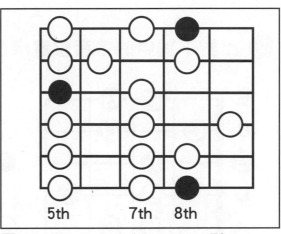

圖2 C Major Scale（P3＝La 型）

把第五把位 G 指型 C 和弦的 P3 拉到開放指型來彈，運指方式當然要修正。我們試著來練習一下⋯。

1 **暖指**（爬格子，練習 3 到 5 分鐘）

　　因為要把每一弦的空弦音都含蓋其中，所以左手的手指運指只需用前三個手指頭，也就是食指、中指、無名指 。

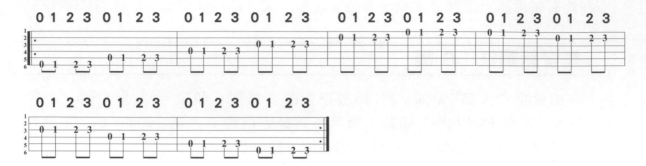

暖酯練習

2 **比對下圖中的各音位置修正運指方式逐一彈出**

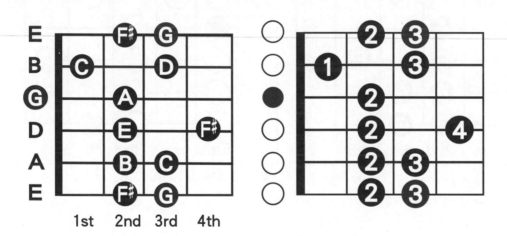

1st　2nd　3rd　4th

以從第六弦到第一弦的運指指序而言，各弦的指序分別為：

第六弦　0 (2) 3

第五弦　0　2　3

第四弦　0　2 (4) 　〜咦！啊這個剛沒練的第四個手指頭怎麼跑出來？

第三弦　0　2

第二弦　0　1　3

第一弦　0 (2) 3

（ ）中所標示的音是 F#

　　暫時不考慮第四弦上到底發生什麼事！為什麼剛剛爬格子時沒練到的第四個手指頭需要拿來用？我們繼續往下看下去。

3 將 G 作為新音組的主音，由新調主音開始練唱。

熟悉運指的指序後，將G這個音（Ⓖ標示處）當作是主音（Do），並且做為暖指（音階）練習的起始音，以最後一個主音（G音）當作結束音。

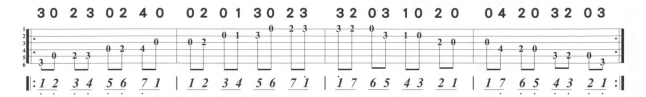

你**聽到了什麼呢？**你會得（聽）到兩組熟得不能再熟的

Do (G) Re (A) Mi (B) Fa (C) Sol (D) La (E) Ti (F♯) Do (G) 音序。

再次，我們比對一下 G 大調音階與 C 大調音階的差異。

C major scale C D E F G A B C

G major scale G A B C D E F♯ G

這兩個調性的音階差別，就只是 F 這個音的不同（請比對下面兩個圖形）。

C major scale (C 調 P1)　　**G major scale** (C 調 P3)

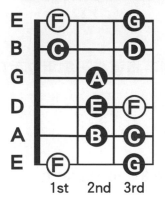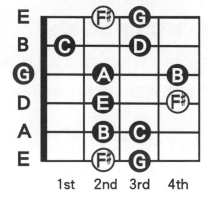

學習新調性：F 調

　　如果把 C 大調 Pattern 1（開放把位的 C 指型 C 和弦＝ Mi 型音階）中的 B（7th）改成 B♭（♭7th），如圖 3 所示，就會變成跟 Pattern 4（C 調 Ti 型，如圖 4）指型一模一樣。

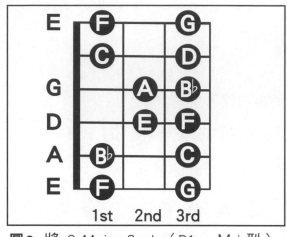

圖3　將 C Major Scale（P1 ＝ M i 型）
B（7th）改成 B♭（♭7th）

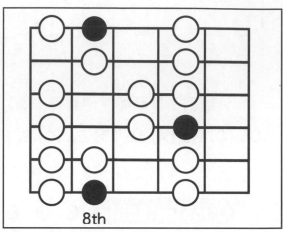

圖4　C Major Scale（P4 ＝ Ti 型）

　　把 P4 的指型拉到開放指型來彈，運指方式當然要修正。我們試著來練習一下⋯。

1 暖指（爬格子，練習 3 到 5 分鐘）

　　因為每一弦的空弦音都含蓋在其中，所以左手的手指運指只需用左手前三個手指頭，也就是食指、中指、無名指。

暖酯練習

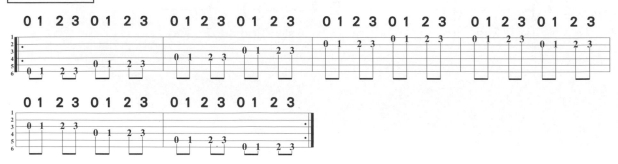

❷ 比對下圖中的各音位置逐一彈出

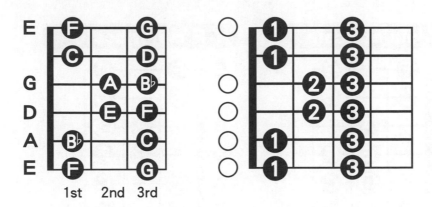

1st 2nd 3rd

以從第六弦到第一弦的運指指序而言，各弦的指序分別為：

第六弦　0　1　3
第五弦　0 (1) 3
第四弦　0　2　3
第三弦　0　2 (3)
第二弦　1　3
第一弦　0　1　3

（ ）中所標示的音是 B♭

❸ 將 F 作為新音組的主音，由新調主音開始練唱。

　　熟悉運指的指序後，將 F 這個音（**F**標示處）當作是主音（Do），並且做為是暖指（音階）練習的起始音，以最後一個主音（F 音）當作結束。

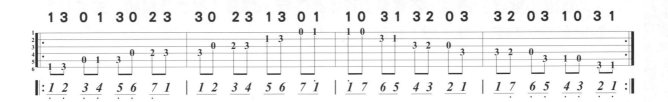

　　請依照音序唱出。你會得（聽）到兩組熟得不能再熟的

Do (F) Re (G) Mi (A) Fa (B♭) Sol (C) La (D) Ti (E) Do (F) 音序。

一樣的，我們最後比對一下 F 大調音階與 C 大調音階的差異。這兩個調性的音階差別，就只是 B 這個音不同。

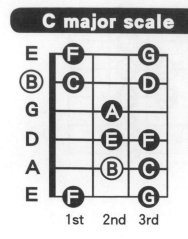

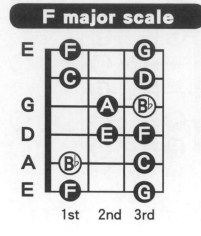

總結

對大多數的初學者而言，都認為練爬格子是沒實用性的白工，樂理是擺著好看又不易親近的天書。在此，我們先按部就班的要你先學會了爬格子的好處，再教你以 C A G E D 系統背完前 12 琴格的 25 個和弦。之後，利用了爬格子、C A G E D 系統：和弦、音型的把位、五度圈解析與應用來證明只要你能交互運用，這些看似無用的的基本功，都有其極重要的地位。

善用他人已幫我們歸納統整的樂理圖表、了解圖表中隱含的背景和意義，將大大地縮短你的學習時間，使自己的所獲也將最豐碩。

最後，還要再再提醒大家：

音階（指型）練習，不管是上行還是下行，都要「從主音開始，主音結束，並把音名（唱名）唸（唱）出來」。

好處是：

1 讓耳朵能夠辨識調性音（上面的兩範例中調性音為 G、F）的所在，並且訓練出各音相對於調性（主）音的各組成音的音高差（音程關係）。這項訓練是絕佳的相對音感演練。是聽力基礎演練不可或缺的必修課程之一！

2 認識相對於調性音的音高差之後，應用新琴點撥書上級數和弦章節，對日後學習和弦樂理有莫大的助益，也可脫離傳統學習樂理要使用博學強記的困境。

最後的最後…

CAGED 系統真正奧秘之處（之一）

1 第 3 把位 C 調 Sol 型音階的（A 和弦）指型，拉到開放把位來彈就是 A 調的開放把位音階。

2 第 5 把位 C 調 La 型音階的（G 和弦）指型，拉到開放把位來彈就是 G 調的開放把位音階。

3 第 7 把位 C 調 Ti 型音階的（E 和弦）指型，拉到開放把位來彈就是 F 調的開放把位音階。

4 第 10 把位 C 調 Re 型音階的（D 和弦）指型，拉到開放把位來彈就是 D 調的開放把位音階。

初學吉他的我，為發現「這 4 個指型除了第 3 項外，竟然有這麼意外地巧合～」而驚嘆不已。換句話說，只要記住這個唯一的例外（**3**項），對你學習常用的 A G E D 調的開放把位音階將更加容易。

未完！待續…

那麼還有其他的奧秘可以探討的嗎？

就留待日後我們線上見時，再跟琴友們好好聊聊了！

吉他玩家 GPS 研討會
Guitar Player Seminar

編輯部

作者/ 簡彙杰

美術編輯、插畫、封面設計/ 朱翊儀

行政助理/ 陳紀樺

發行所/ 典絃音樂文化國際事業有限公司

地址/ 台北市金門街1-2號1樓

登記證/ 北市建商字第428927號

聯絡處/ 251 新北市淡水區民族路10-3號6樓

電話/ +886-2-2624-2316　　傳真/ +886-2-2809-1078

定價/ 每本新台幣二百元整（NT＄200.）

掛號郵資/ 每本新台幣五十五元整（NT＄55.）

郵政劃撥/ 19471814　戶名/典絃音樂文化國際事業有限公司

出版日期/ 2019年6月　　版次：初版

印刷公司/ 快印站國際有限公司

 典絃音樂文化國際事業有限公司
www.overtop-music.com